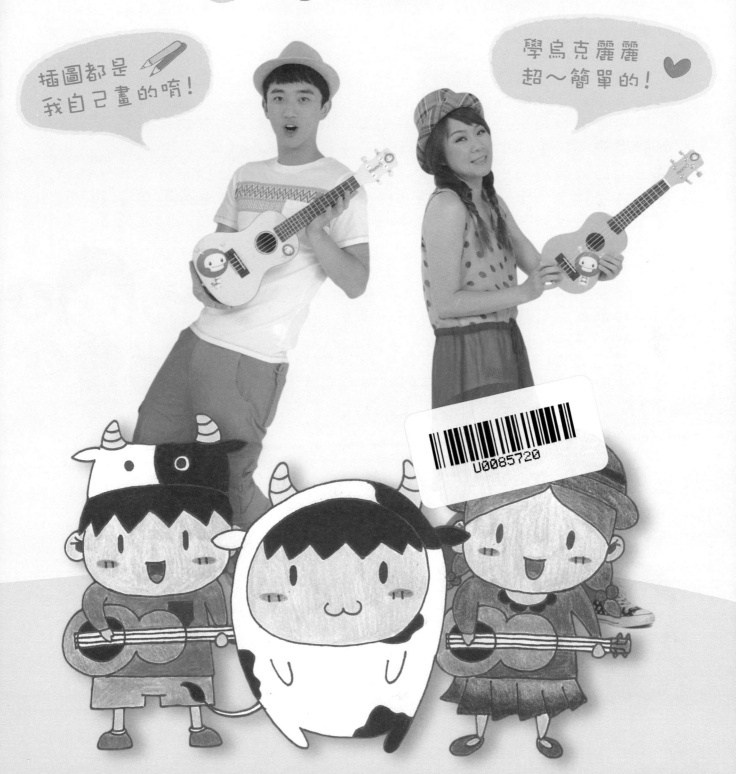

推薦序

　　我記得六年前牛奶哥哥剛進入momo親子台時，他還是一位個有些靦腆害羞的年輕男孩，經過這幾年的歷練學習，牛奶哥哥已經成長為一位多才多藝的全方位藝人，能唱跳、能主持、會演奏樂器、還會畫畫、甚至寫書，在演戲和演舞台劇方面也都能有亮眼的表現。這次他與momo親子台合作完成《牛奶與麗麗》的歌譜，我們更觀察到他做事的用心和努力，以及對幼教事業充滿了熱情。

　　《牛奶與麗麗》這個節目在初始規劃階段，我們特別選定牛奶哥哥和具備專業烏克麗麗教學經驗的麗麗姐姐搭配，他們兩人除了外型考慮之外，也因為牛奶哥哥會彈吉他，從彈「吉他」轉換成彈唱「烏克麗麗」，牛奶哥哥與麗麗姐姐一搭一唱的良好默契，使得這個原本應該是枯燥乏味的樂器教學節目，變得生動有趣，播出之後頗受家長和小朋友的喜愛。

　　我們陸陸續續接到很多家長的反映，希望親子台能夠出一本「牛奶與麗麗」的樂譜書，原本擔心沒有人力來執行，幸好牛奶哥哥自告奮勇，願意負責擔任主編的工作，他不但要撰寫和編輯，這本書裡的許多繪畫、插圖也都是由他構思和繪製。

　　當我看到這本書的初稿時，真的相當驚訝佩服牛奶哥哥，他用故事來吸引大朋友、小朋友，藉著故事引出相關的歌曲；簡譜上不但教導如何彈奏，另外還編寫許多有趣的事物，讓讀者輕鬆地得到一些常識！整本書非常地豐富有趣，也達到樂器教學的效果，文句充滿愛心，插圖充滿童趣，希望大家跟我一樣都喜愛這本由牛奶哥哥「用心努力」完成的作品。

<div align="right">MOMO親子台總經理　陳景怡</div>

　　看到阿牛真的要出書了，心裡既開心又覺得安慰，因為出書是他人生規劃中想要完成的事物之一，記得我們在錄製節目時，他常常將錄影時的心情、或是心得，運用文字和畫筆把它抒發出來，並且和身邊的人分享，阿牛真是有才呢！

　　對於阿牛出書這件事情，雖然我曾給過他一咪咪的溫暖陽光，但多數時候都是潑了他一頭冷水，好在阿牛有著一顆無比熱情的心和堅強的信念。大家才有機會看到這本有趣的音樂書，它不僅是一本教音樂的書籍，更是一本陪伴孩子們成長的書唷！

<div align="right">MOMO親子台節目製作人　唐蔚芸</div>

讓「夢想成真」，這對很多人來說都會是一段愉悅的生命高峰經驗。宗彥，一位喜愛孩童的年輕小伙子，政大幼兒教育研究所研究生，充滿著對人生的想像與追尋，他手上拿著這本自編鑲上故事的童譜，笑瞇瞇的告訴我，這是他為所有孩童創作的獻禮，是他一直以來在腦海打轉的構思。哇，真是有這麼一天，終於能將這想像的孩童畫面轉化給「牛奶與麗麗」。分享著他的創意，發現這本為孩童寫的烏克麗麗童譜，早已拋開顯得有些蒼白的傳統樂譜，宗彥鑽入了孩童的故事世界，也可以說他重回故事世界，並穿梭在傳統與現代童話歌謠間，讓被邀請來盛宴的童話角色，虎姑婆、王老先生、醜小鴨、大象、牛寶、喜羊羊、娃娃兵等隨著樂符跳躍，他讓這些歡唱的樂聲伴隨來參與盛宴的孩童們，邀請大家一起在故事與知識的連結中，探索這有小吉他之稱的奇妙弦樂器。

雖然在閱讀中，我們仍還無法領受這份鱈魚大餐的滋味，我們也不知道宗彥這本童譜的魔力。但是，我可以肯定的想像出那個即將發生的畫面，若你隨著第一篇章的凱特貓咪，撥動起你手上的烏克麗麗時，一個嶄新奇幻的音樂世界就被你開啟，宗彥的魔力同時也被你啟動。無疑，你也將會同意「在說故事與愉悅的情境中把玩樂器是生命經驗中一種高情趣的享受」這說詞。

<div align="right">

2013.11.15 寫於指南山麓

政治大學教育學院幼兒教育研究所所長　倪鳴香

</div>

一群金魚，乘直升機在空中翱翔，兩排燕鳥，穿著西裝在水裡暢泳，一尾獵豹，踩著高蹺舞蹈，蜻蜓跟浣熊，相約在草原上喝咖啡……你認為不可能的，全都發生了。

想像力是沒有規則、沒有邏輯的，除非你給自己框架。在想像力的羽翼下，讓故事串連跳躍，接著帶來歌，是我一向生活的方式。小時候，我喜歡拿著歌譜，一首一首唱，我先聽了，唱了，愛上了別人的歌，然後也寫了，唱了，發表了自己的歌。

孩子，你會是下一個這樣做夢的人嗎？

<div align="right">

蘇打綠　青峰

</div>

3

牛奶哥哥是BabyBoss認識很久的好朋友，五年前因節目外景錄影而結識，三年前曾一起為舞台劇同台演出，在工作上，我們看到牛奶哥哥的認真和專業，在工作空檔的短暫接觸裡，發現牛奶哥哥也如他外表形象一樣的優質清新，言談之中自然流露出赤子之心，難怪有這麼多的大小朋友都好喜歡牛奶哥哥！

今年很開心得知牛奶哥哥的出書計劃，而且不是普通的文字書，是一本結合烏克麗麗琴譜和改編歌詞和童話故事的繪本，十足展現牛奶哥哥多才多藝的才華和獨特的幽默感！喜歡彈烏克麗麗的大小朋友，這本書有很多首耳熟能詳的童謠可以練彈；喜歡聽故事、看故事書的小朋友，這本書顛覆了童話故事的結局，相當有新意且饒有趣味。相信透過這本《牛奶與麗麗》會讓我們更多大小朋友認識不一樣的牛奶哥哥，而且真的體現了BabyBoss「玩中學，做中學」的精神喔！

<div align="right">BabyBoss職業體驗任意城 總經理 林逸宣Debra</div>

形形姐姐的好朋友牛奶哥哥要出書了！

每次牛奶哥哥去旅行寄回來的明信片上都會有好可愛的插畫，還有一次收到牛奶哥哥親手繪製圖文並茂的生日禮物，都讓形形姐姐好開心！

現在牛奶哥哥要把他天馬行空的創意分享給小朋友囉！

這一本小小的書裡，蘊藏了好多好多的藝術氣息，音樂、繪畫、戲劇，甚至還有趣味的小知識。牛奶哥哥打造了一個活潑又豐富的奇幻世界，要邀請小朋友一塊兒加入！

爸爸媽媽也可以藉由烏克麗麗這種簡單容易上手的樂器，跟小寶貝們一起創作。為記憶中熟悉的童謠重新填詞，把印象中的童話故事改寫一個結局，打開這本書，就像是玩遊戲一樣，可以用音樂和創作為親子時光增添一點不同的樂趣！

最後，恭喜牛奶哥哥的努力有了成果。

感動，愛你！

<div align="right">形形姐姐</div>

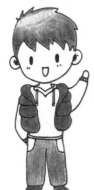

這是牛奶哥哥的音樂故事書！

滿滿溫馨、可愛、緊張、趣味的故事，隨著烏克麗麗的音符上下跳動著！現在趕快拿起手中的烏克麗麗，跟著牛奶哥哥一起進入故事的世界，彈出屬於自己的旋律！

阿本

年輕人這麼有抱負的已屬少見，而真能依計畫一步步向目標邁進，真的真的是少之又少。

牛奶，一位陽光的大男孩，言談盡是積極的人生態度。不僅只是有主見、有企圖；細嚼其所提的計畫內容，也是條理不紊的分明，絕非不可行的細膩。

麗麗，一位行動力和音樂素養皆讓彙杰刮目相看的女孩。對烏克麗麗教學的執著和熱誠教人動容，甚而將對烏克麗麗的喜愛化為具體行動，出版了烏克麗麗音樂CD作品。

在知道他們個性的各自特質後，彙杰大膽的將他們原只是想出一本烏克麗麗曲譜的動念，加入主題故事兼繪本的提議。幾個月的努力…終於，這本華人第一本兼具烏克麗麗教學與適合親子共讀的故事繪本呈現在各位家長的面前。

說是牛奶與麗麗敬重彙杰在音樂曲譜出版及教學上的專業，請我為他們的著作代序推薦，彙杰卻要感謝他們因對年輕的執著，讓我能成就了從事音樂出版近二十年，一直希望能在兒童音樂教學上能略盡棉薄之力的心願。

衷心地感謝他們……

典絃音樂文化 執行長　簡彙杰

「好可愛喲 ♥♥♥」這是每次牛奶交稿來必定會說的一句話！

人如其畫，牛奶真的是個有趣又活潑的作者；也從合作中看到了他的積極，就算平時上課、工作又忙又累，還是會搾乾最後一點精力生出稿子來給我。

有些無厘頭的故事，加上生動的插圖，一邊編輯一邊開懷大笑，就算加班也不覺得煩悶了(笑)。

典絃音樂文化 編輯　小玉

自か序

一直都有想出書的衝動，這個衝動，源自於以前重考班國文老師的一段話：「人生在世，一定要想辦法出一本書，至少要留一點點痕跡在世上，要不然就白活了。」

於是我開始看大量的書，增加自己寫作的詞彙與流暢度，也努力地寫網誌，寫了上百篇和感情有關的文章。但我萬萬沒想到，自己的第一本書，會是兒童的繪本譜，這個因緣十分有趣。

在錄製「牛奶與麗麗」這個節目時，是我第一次嘗試「沒有腳本」的節目，一集十一分鐘，你必須自己想出十一分鐘的梗，中間不能間斷。從開場、介紹歌曲、教學、練和弦、彈唱、即興創作，都是我和麗麗絞盡腦汁想出來的。

一集十一分鐘，一百集就是接近20小時的節目，要憑空想出來、記下來每個片段幾乎不可能，於是我和麗麗在錄影前，都會事先彩排節目內容，用手機錄下來參考。

當時，一天錄影要連續錄五集，我和麗麗在錄影前不斷復習手機錄下的內容，但一天五集的份量，實在很難精準地記下來。於是我拿起筆記本，努力地將每個步驟、每個轉場、每個好笑的梗、每首歌的和弦歌詞，用文字與圖畫記錄下來。

在一次錄影中，製作人看到我做的筆記，很好奇地說：「天啊，你這個筆記如果累積一百集，可以出書啊！」

我一聽到「出書」這兩個關鍵字，眼睛就亮了。當天晚上，我在我的書桌上看見一張小紙條：「99%的人，一輩子都在做準備」。於是乎，我深吸一口氣，開始行動。幾經迂迴、千錘百轉，這本書就這麼誕生了。

我很喜歡電影逆光飛翔裡的一段話：「如果對喜歡的事情無法放棄，那就應該更努力地，讓別人看到自己的存在。」

信奉吸引力法則的我，很相信目標明確、全然相信、勇敢實踐，你想要的就一定會來到你面前。在考研究所時，我會將自己筆記本的封面都寫上「政大幼教所」，想像自己就是政大幼教所

的學生；在構想這本書前，我會每天在睡前，想像書就這麼沉甸甸地拿在手中，想像我用簽名筆在書上簽上自己的名字，拿給喜愛這本書的粉絲。

人生在世，不是為了做討厭的事情而成功，迎接宛如地獄般的生活；而是為了做自己喜歡的事情，享受猶如在天堂般的時光。

這本書真的誕生了，好欣慰、好讚嘆、好感恩。

這本書融合了樂譜、主題故事、節目中有趣的事，以及我親手畫的插圖，是專門為小朋友以及喜歡可愛插圖的大朋友設計的，希望你會喜歡！

在「兩分鐘有幹勁」一本書提到：「激發幹勁的最好方法，就是做一件能夠讓周圍的人覺得你真厲害的事。為虛榮心而努力有何妨？」

最後，我要感謝在完成這本書時，提供我幹勁的朋友、粉絲。

<div align="right">2013.10.30於東區上島咖啡館</div>

 ## 作者介紹

牛奶哥哥
本名：林宗彥
星座：獅子座（8.8）
血型：A型
學歷：政大財管系、廣電系學士
　　　政大幼教所碩士
主持節目：牛奶與麗麗、MOMO歡樂谷、剪刀石頭布、
　　　　　寶貝星樂園、姆姆玩遊戲、MOMO小玩家
興趣：吉他、烏克麗麗、繪畫、魔術、逗小孩
座右銘：「如果對喜歡的事情無法放棄，
　　　　　就該更努力地，讓別人看到自己的存在。」
Facebook：牛奶哥哥

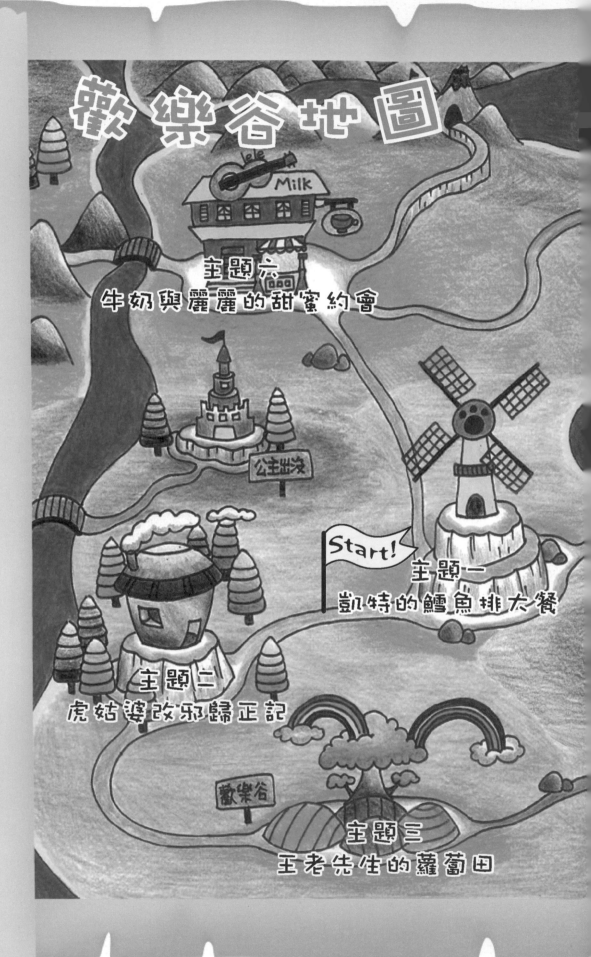

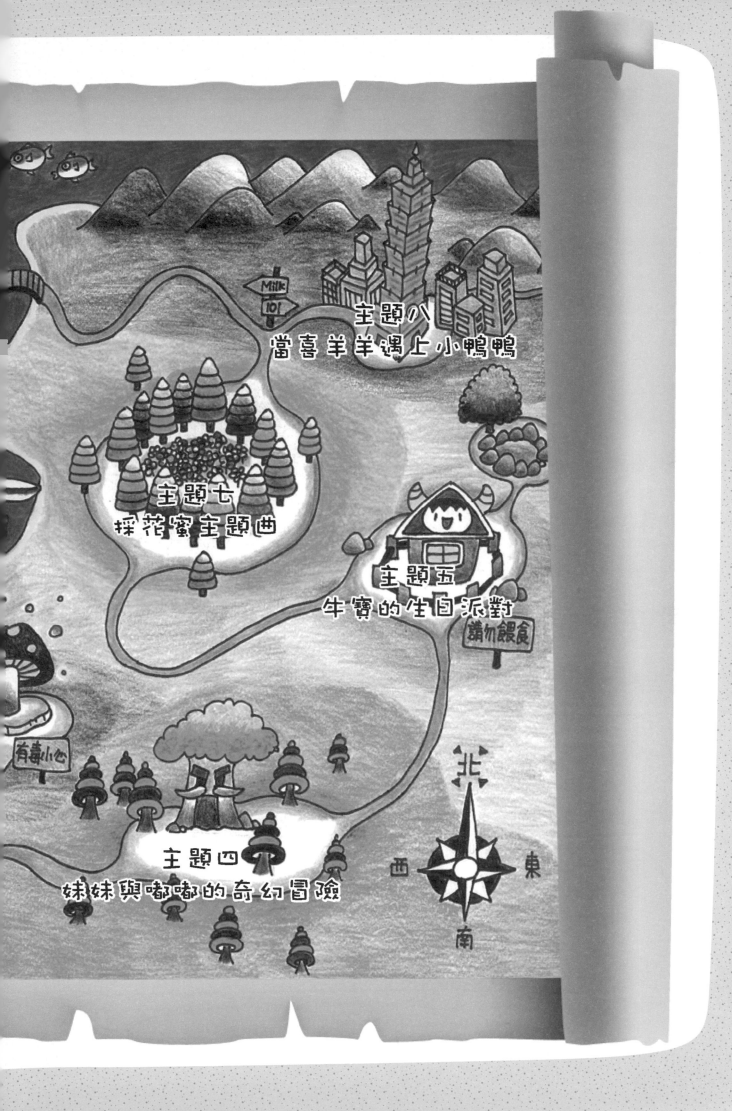

目錄

想要學哪一首歌呢？

本書的設計及使用

「ㄟ～吸橘子」
是用諧音來讓孩子認識 1～4 弦（由下而上為 A E C G）的音，
讓小朋友覺得調音有趣又好玩，而是個重要的任務！

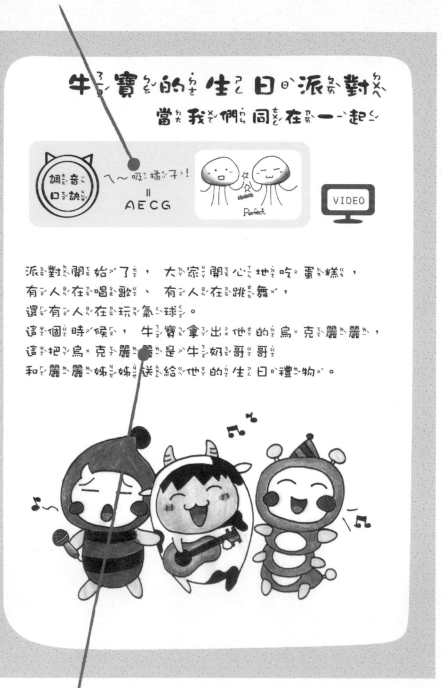

牛寶的生日派對
當我們同在一起

調音口訣 ㄟ～吸橘子！＝ A E C G

Perfect

VIDEO

派對開始了，　大家開心地吃蛋糕，
有人在唱歌、　有人在跳舞，
還有人在玩氣球。
這個時候，　牛寶拿出他的烏克麗麗，
這把烏克麗麗是牛奶哥哥
和麗麗姊姊送給他的生日禮物。

文字間距特別加寬，並加上注音，
讓家長在唸故事時，除了手指不會擋到小朋友的視線外，
使孩子也有增進閱讀能力的機會！

導引

在演奏之前先跟著DVD認識和弦
做為彈奏前的預習！

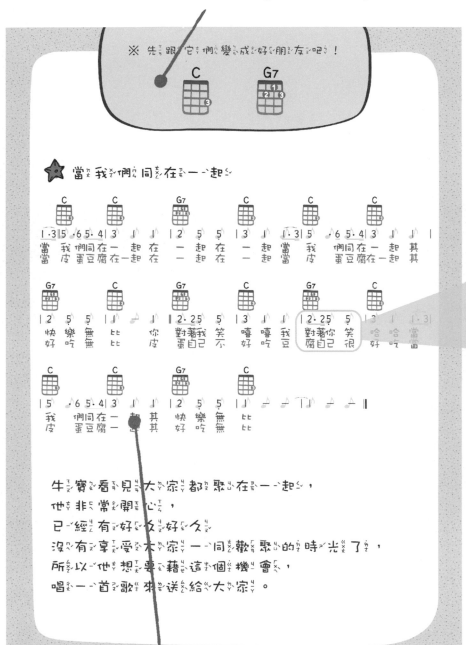

※ 先跟它們變成好朋友吧！
C　G7

☆ 當我們同在一起

當 我們同在一起 在 一 起 在 一 起 當 我們同在一起 其
當 皮 蛋豆腐在一起 在 一 起 在 一 起 當 皮 蛋豆腐在一起 其

快樂無 比 你 對著我笑 嘻 嘻我 對著你 笑 哈 哈當
好吃無 比 皮 蛋自己不 好 吃豆 腐自己 很 好 吃

我 們同在一起 其 快樂無 比
皮 蛋豆腐一起 其 好 吃無 比

牛寶看見大家都聚在一起，
他非常開心，
已經有好久好久
沒有享受大家一同歡聚的時光了，
所以他想要藉這個機會，
唱一首歌來送給大家。

|2·25 5 |
對著你 笑
腐自己 很

譜上有可愛小圖
示的位置，就是
要刷弦的指點！

藍色的字是原歌曲歌詞
橘色的字是即興演奏唷

歌詞沒有放注音是考慮到間隔及文字大小
搭配DVD一起看，小朋友就知道怎麼唱囉！

Ukulele 的由來

　　十九世紀時，葡萄牙的移民者把類似小型吉他的傳統樂器帶到了夏威夷，當地人看到了這個樂器後，十分驚喜，把它稱為「Ukulele」，為夏威夷「跳蚤」的意思，因為演奏者的手指，在指板上移動的速度飛快，就好像跳躍的跳蚤一樣。

　　這個樂器很快地成為夏威夷人的國民樂器，從國王、皇后到鄉間的農民、漁民，幾乎人手一把Ukulele。到了二十世紀，Ukulele也在美國紅了起來，逐漸在國際間打響名號，

　　如今，Ukulele已經是紅透歐美、日本、大陸、台灣的平民樂器，台灣人也給它一個有趣的譯名「烏克麗麗」。

如何挑選一把好的烏克麗麗？

「工欲善其事、必先利其器」

要把烏克麗麗彈好，一定要挑選一把好的琴。牛奶建議，如果經濟許可，盡量挑選2000元以上的琴，因為這樣的琴比較不容易走音，雖然花個5、600元就可以買到一把琴，但通常這些琴你彈個兩三下就走音了，想像一下，你唱歌才唱個兩句，琴就走音了，你怎麼還有興致學下去呢？

好的琴可以到達上萬元，甚至數十萬元，但初學者其實只要一把2000元左右的琴，就可以很上手了，比起吉他、小提琴、鋼琴，2000元真的很便宜，這些錢可不要省唷！

烏克麗麗分成21吋的高音(Soprano)、23吋的中音(Concert)、26吋的次中音(Tenor)與30吋的低音(Baritone)四種尺寸，大小和構造都會影響烏克麗麗的音色與音量。

牛奶本身是用 23 吋的烏克麗麗，因為這個 size 男生彈起來很適合，而且琴格也比較寬，和弦按起來比較容易，如果是三年級以下的小學生或幼稚園的小朋友，牛奶會建議用 21 吋的烏克麗麗。如果你想要你的烏克麗麗聲音更宏亮、更大聲，26 吋的烏克麗麗也是個不錯的選擇。

　　「習慣成自然，只要彈久了，無論什麼尺寸的烏克麗麗都可以得心應手。」

　　在挑選烏克麗麗方面，有一個很重要的點。「一定要挑選自己喜歡的外型」，別去聽爸媽、朋友、爺爺奶奶、鄰居、店員的建議，學音樂是自己的事情，請聆聽內心的聲音，挑選一把自己喜歡的外型吧！這樣，你才會想不斷地把它拿起來練習唷(笑)。

Ukulele 的_{ㄉㄜ˙} 身_{ㄕㄣ}體_{ㄊㄧˇ}

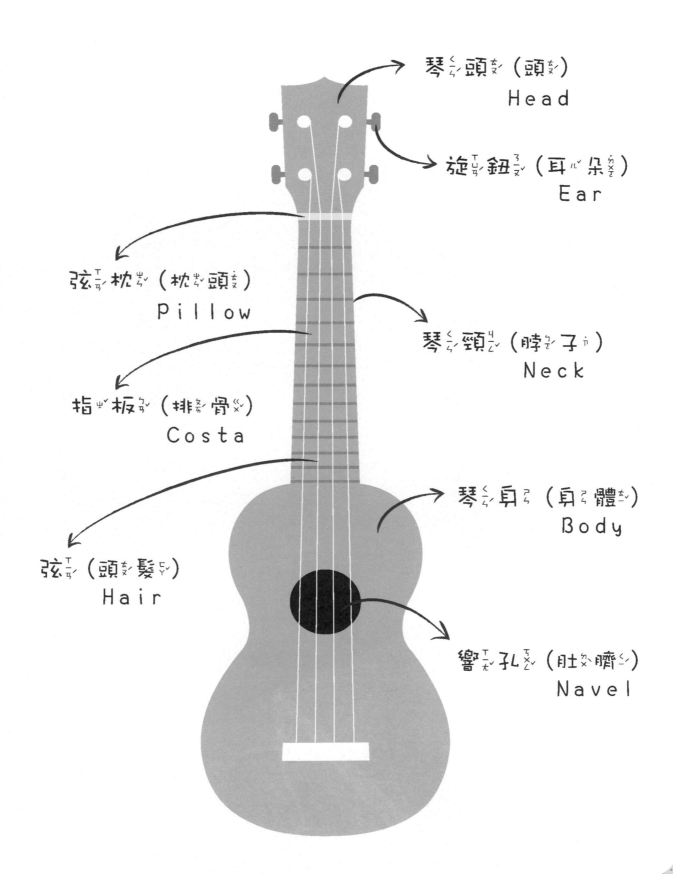

琴_{ㄑㄧㄣˊ}頭_{ㄊㄡˊ}（頭_{ㄊㄡˊ}）
Head

旋_{ㄒㄩㄢˊ}鈕_{ㄋㄧㄡˇ}（耳_{ㄦˇ}朵_{ㄉㄨㄛˇ}）
Ear

弦_{ㄒㄧㄢˊ}枕_{ㄓㄣˇ}（枕_{ㄓㄣˇ}頭_{ㄊㄡˊ}）
Pillow

指_{ㄓˇ}板_{ㄅㄢˇ}（排_{ㄆㄞˊ}骨_{ㄍㄨˇ}）
Costa

弦_{ㄒㄧㄢˊ}（頭_{ㄊㄡˊ}髮_{ㄈㄚˇ}）
Hair

琴_{ㄑㄧㄣˊ}頸_{ㄐㄧㄥˇ}（脖_{ㄅㄛˊ}子_{ㄗ˙}）
Neck

琴_{ㄑㄧㄣˊ}身_{ㄕㄣ}（身_{ㄕㄣ}體_{ㄊㄧˇ}）
Body

響_{ㄒㄧㄤˇ}孔_{ㄎㄨㄥˇ}（肚_{ㄉㄨˋ}臍_{ㄑㄧˊ}）
Navel

 # 怎麼調音呢？

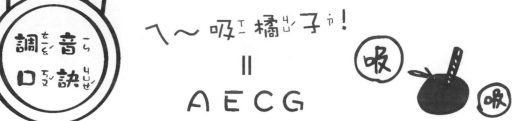

★ DVD中有收錄調音之歌唷！

 ㄟ～吸橘子！= AECG

小調的指針要在中間唷～

第 1 條弦　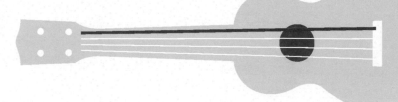

第 2 條弦　

第 3 條弦　

第 4 條弦　

 # 手指家族

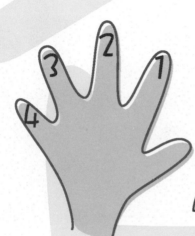

1 = 食指 = 爸爸

2 = 中指 = 媽媽

3 = 無名指 = 小寶

4 = 小指 = 小妞妞

 書中會用到的和弦指型

C	F	G	Am	Em7
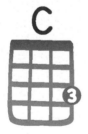	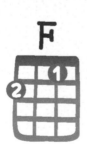	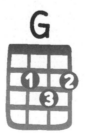	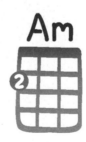	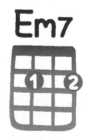

D7	Dm	G7	A7	Bm7
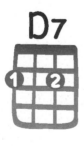	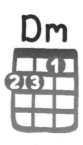	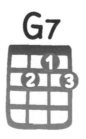		

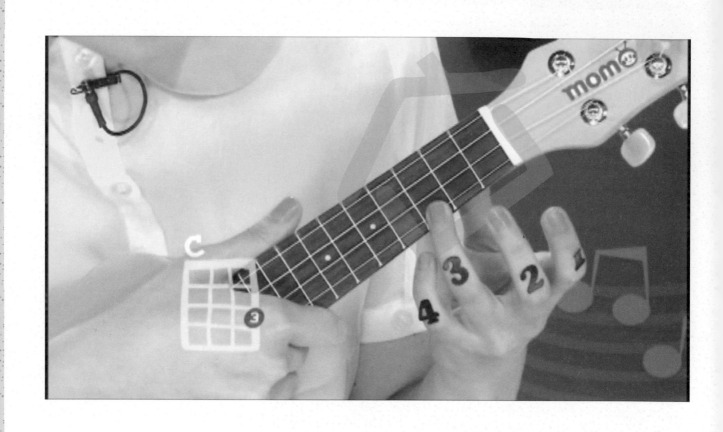

4 樓ㄌㄡˊ
3 樓ㄌㄡˊ
2 樓ㄌㄡˊ
1 樓ㄌㄡˊ

 小ㄒㄧㄠˇ寶ㄅㄠˇ住ㄓㄨˋ1樓ㄌㄡˊ第ㄉㄧˋ3間ㄐㄧㄢ
在ㄗㄞˋ書ㄕㄨ上ㄕㄤˋ要ㄧㄠˋ轉ㄓㄨㄢˇ過ㄍㄨㄛˋ來ㄌㄞˊ看ㄎㄢˋ唷ㄧㄛ

如果指甲太長的小朋友～
要記得幫爸爸、媽媽、
小寶及小妞妞剪好指甲，
這樣才能把弦按緊唷！

你的手指家族長什麼樣呢
把他們畫出來吧！

牛奶與麗麗主題曲

調音口訣　ㄟ～吸橘子！＝AECG

VIDEO

麗麗：「牛奶，
　　　　學烏克麗麗真的很酷唷！」

牛奶：「真的嗎？　有多酷啊？」

麗麗：「除了可以學會很多首歌之外，
　　　　還可以表演給爸爸媽媽
　　　　或是好朋友看唷！」

牛奶：「哇，聽起來好棒唷，
　　　　我最喜歡表演了！」

麗麗：「哈哈，就知道你最愛現，
　　　　那快一起學烏克麗麗吧。」

　　在進入牛奶與麗麗的世界前，一定要學會這首可愛的主題曲唷，只要簡單的三個和弦就可以把這首歌學會。趕快跟著愛現又調皮的牛奶，還有多才多藝又搞笑的麗麗，一起來學會這首歌吧！

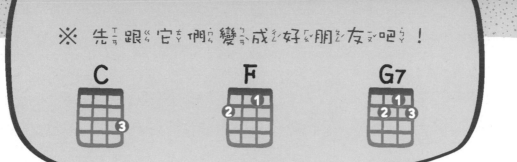

 牛奶與麗麗

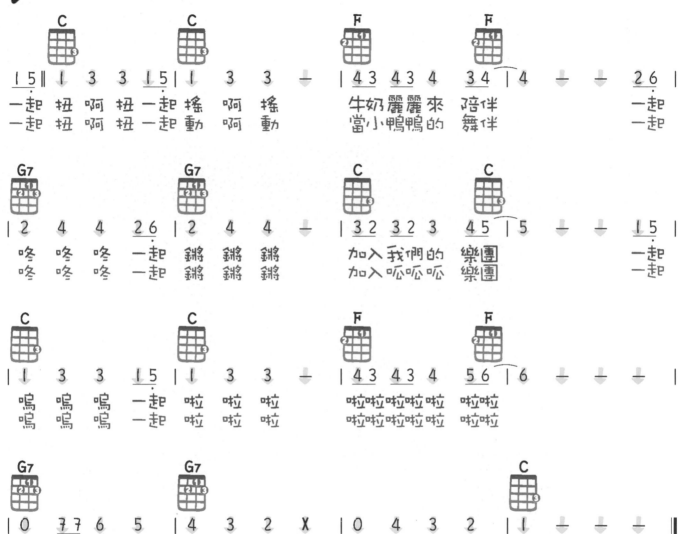

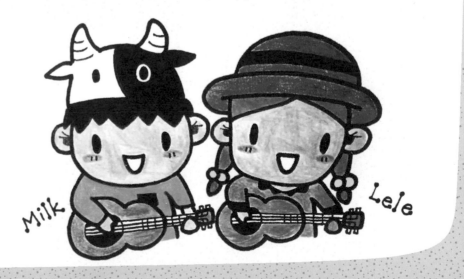

凱特的鱈魚排大餐

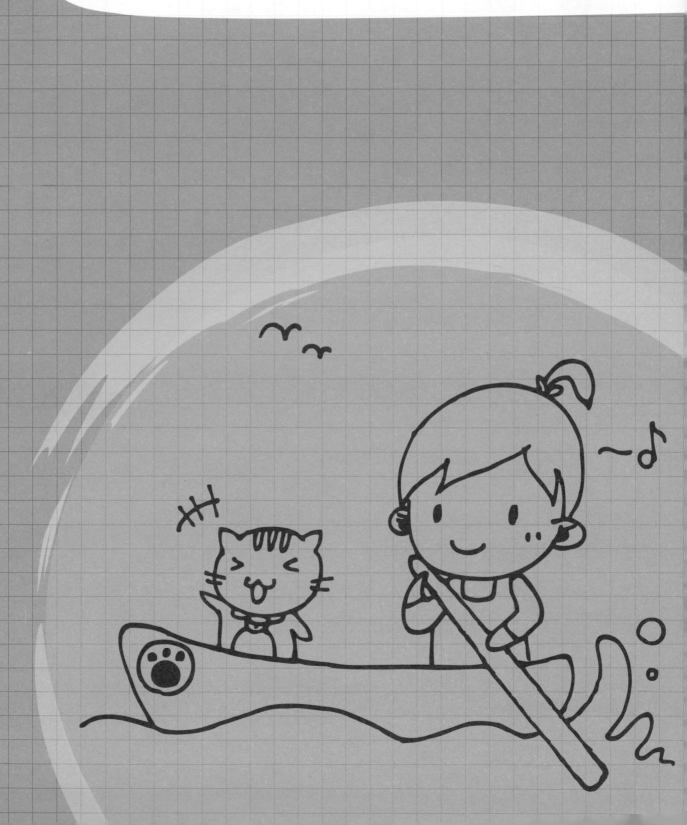

凱特的鱈魚排大餐

咪咪小花貓

 ㄟ～吸橘子！ = AECG

調音口訣

Perfect！

VIDEO

凱特（CAT）是一隻可愛的小花貓
身上有著黃褐色的斑點，
非常喜歡吃魚。

牠的主人小小姊姊每到了午餐時間，
都會拿一條魚給凱特吃。

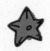 咪咪小花貓

有天，小小姊姊和凱特說

黑藍海的鱈魚是世界上最好吃的魚，如果拿來做成鱈魚排，一定非常美味。

光想到那鐵板上噗嗤噗嗤的煎魚聲，
和白色盤子上充滿肉汁的
金黃色鱈魚排，
就讓凱特流了好多口水。

於是凱特下定決心，
一定要吃到好吃的鱈魚排大餐。

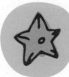 有趣的事

知道怎麼引起小貓咪的注意嗎？
「只要學老鼠吱吱叫就可以囉！（笑）」

貓除了喜歡吃魚之外，也喜歡抓老鼠，
有時候也會抓小蟲當禮物送給主人呢！

貓最喜歡「貓草」了，聞到貓草，
小貓咪會開心地在地上打滾！

凱(ㄎㄞ)特(ㄊㄜ)的(ㄉㄜ)鱈(ㄒㄩㄝ)魚(ㄩ)排(ㄆㄞ)大(ㄉㄚ)餐(ㄘㄢ)

魚(ㄩ)兒(ㄦ)魚(ㄩ)兒(ㄦ)水(ㄕㄨㄟ)中(ㄓㄨㄥ)游(ㄧㄡ)

ㄟ～吸橘子！
＝
AECG

VIDEO

黑(ㄏㄟ)藍(ㄌㄢ)海(ㄏㄞ)裡(ㄌㄧ)，住(ㄓㄨ)著(ㄓㄜ)好(ㄏㄠ)多(ㄉㄨㄛ)種(ㄓㄨㄥ)魚(ㄩ)
其(ㄑㄧ)中(ㄓㄨㄥ)最(ㄗㄨㄟ)肥(ㄈㄟ)最(ㄗㄨㄟ)大(ㄉㄚ)的(ㄉㄜ)，
就(ㄐㄧㄡ)是(ㄕ)住(ㄓㄨ)在(ㄗㄞ)深(ㄕㄣ)海(ㄏㄞ)的(ㄉㄜ)鱈(ㄒㄩㄝ)魚(ㄩ)了(ㄌㄜ)，
牠(ㄊㄚ)們(ㄇㄣ)很(ㄏㄣ)有(ㄧㄡ)活(ㄏㄨㄛ)力(ㄌㄧ)，游(ㄧㄡ)得(ㄉㄜ)好(ㄏㄠ)快(ㄎㄨㄞ)好(ㄏㄠ)快(ㄎㄨㄞ)，
來(ㄌㄞ)捕(ㄅㄨ)魚(ㄩ)的(ㄉㄜ)人(ㄖㄣ)都(ㄉㄡ)抓(ㄓㄨㄚ)不(ㄅㄨ)到(ㄉㄠ)牠(ㄊㄚ)們(ㄇㄣ)。

於(ㄩ)是(ㄕ)，鱈(ㄒㄩㄝ)魚(ㄩ)們(ㄇㄣ)很(ㄏㄣ)安(ㄢ)逸(ㄧ)地(ㄉㄜ)
在(ㄗㄞ)黑(ㄏㄟ)藍(ㄌㄢ)海(ㄏㄞ)的(ㄉㄜ)海(ㄏㄞ)底(ㄉㄧ)裡(ㄌㄧ)游(ㄧㄡ)來(ㄌㄞ)游(ㄧㄡ)去(ㄑㄩ)，
穿(ㄔㄨㄢ)梭(ㄙㄨㄛ)在(ㄗㄞ)水(ㄕㄨㄟ)草(ㄘㄠ)間(ㄐㄧㄢ)，
玩(ㄨㄢ)捉(ㄓㄨㄛ)迷(ㄇㄧ)藏(ㄘㄤ)、找(ㄓㄠ)小(ㄒㄧㄠ)蟲(ㄔㄨㄥ)吃(ㄔ)，
過(ㄍㄨㄛ)著(ㄓㄜ)無(ㄨ)憂(ㄧㄡ)無(ㄨ)慮(ㄌㄩ)的(ㄉㄜ)生(ㄕㄥ)活(ㄏㄨㄛ)。

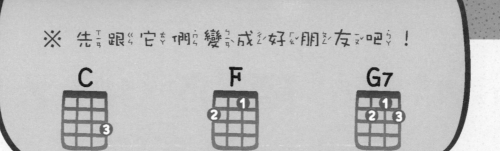

 魚兒魚兒水中游

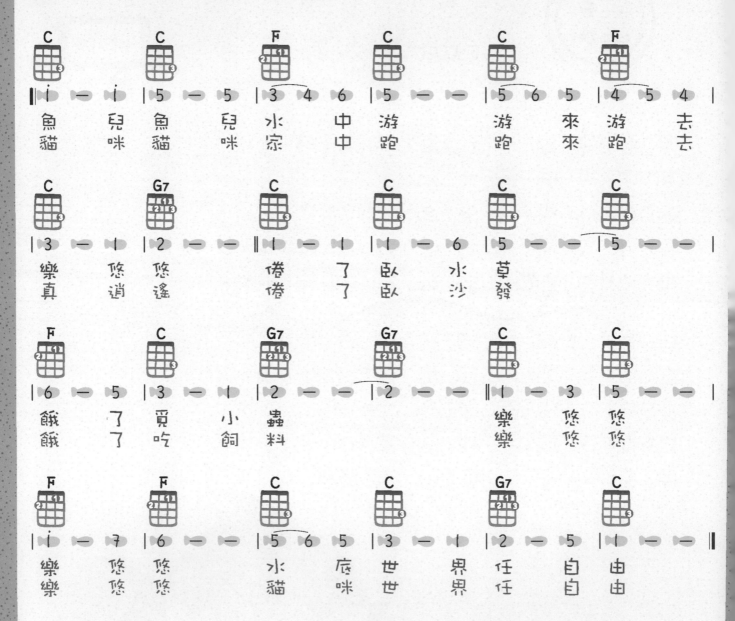

C		C		F			C			C			F		
i	— i	5	— 5	3	4	6	5	—	—	5	6	5	4	5	4
魚	兒	魚	兒	水	中	游	游		來	游			去		
貓	咪	貓	咪	家	中	跑	跑		來	跑			去		

C		G7		C			C			C					
3	—	2	—	i	— i	i	— 6	5	— —	5					
樂	真	悠	悠	倦	了	臥	水	草							
悠	逍	悠	遙	倦	了	臥	沙	發							

F		C		G7		G7			C			C		
6	— 5	3	— i	2	— —	2	i	— 3	5					
餓	了	覓	小	蟲			樂	悠	悠					
餓	了	吃	小	飼	料		樂	悠	悠					

F		F		C			C			G7			C		
i	— 7	6	— —	5	6	5	3	— —	2	— 5	i	— —			
樂	悠	悠		水	底	世	界	任	自	由					
樂	悠	悠		貓	咪	世	界	任	自	由					

註：原曲應為八三拍子，為方便小朋友學習，所以簡化為四三拍來記譜唷！

有天，寧靜的海面傳來了汽笛的聲音，
鱈魚們趕緊游到海面上看看是誰來了，
牠們看到了一艘船，
上面有著貓掌的圖案，
鱈魚們很好奇，在船上的究竟是誰呢？

 有趣的事

◎ 魚因為沒有「眼瞼」
所以睡覺的時候眼睛是張開的，
打瞌睡也不會被發現。

◎ 聽說魚的記憶只有三秒鐘，
所以待在同一個魚缸裡也不會覺得無聊。

◎ 世界上最大的動物是「藍鯨」
很多人都以為藍鯨是「魚類」
但其實藍鯨是「哺乳類」唷！

凱特的鱈魚排大餐

捕魚歌

調音口訣 ＝ AECG　へ～吸橘子！

VIDEO

凱特和小小姊姊搭著「喵喵號」，
花了三天三夜，終於來到了黑藍海，
他們眼睛發亮✧
因為有好多種魚
在船的周圍游來游去。

小小姊姊指著前方的海面，
凱特也看到了，
有好多肥美的大鱈魚正在游泳。

「有了有了，就在那裡！
凱特你看！」

※ 先跟它們變成好朋友吧！

C　　　　F

 捕魚歌

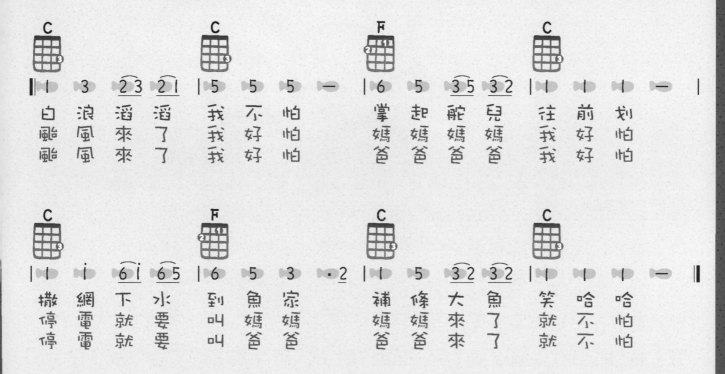

鱈魚們看到了小小姊姊和凱特，
馬上潛到海底，因為牠們知道，
小小姊姊和凱特是來抓牠們的，
凱特是一隻貓，貓最喜歡吃魚了，
鱈魚們很害怕，拼命地往下游。

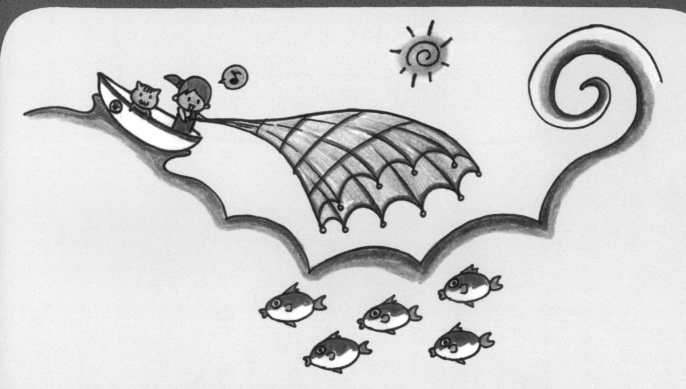

小小姊姊和凱特，把帶來的網子撒下，
期待已久的時刻來了，
只要抓到鱈魚，
今天的晚餐就有鱈魚排大餐可以吃了，
一定不能空手而回！！
究竟小小姊姊和凱特能不能抓到鱈魚，
吃到鱈魚排大餐呢？

 有趣的事

◎ 有看過會飛的魚嗎？
　台灣的蘭嶼有好多飛魚，牠們身上有翅膀，
　可以在海上飛，最多可以滑行十多公尺呢！

◎ 有人知道 Milk Fish 是哪種魚的名字嗎？
　答案是「虱目魚」！
　因為虱目魚是乳白色的，
　而且含有豐富的蛋白質，
　和牛奶的營養成份很像，
　所以又被稱作牛奶魚。

 虎ㄏㄨˇ姑ㄍㄨ婆ㄆㄛˊ

改ㄍㄞˇ邪ㄒㄧㄝˊ歸ㄍㄨㄟ正ㄓㄥˋ記ㄐㄧˋ

虎姑婆改邪歸正記
虎姑婆 兩隻老虎

調音口訣 ㄟ～吸橘子！ = AECG　Perfect～!!　VIDEO

虎姑婆住在虎頭山中，
大家都討厭她，
因為大家都認為，
虎姑婆會吃小朋友的耳朵和手指頭

其實那都是誤會和謠言，
虎姑婆根本不喜歡吃
小朋友的耳朵和手指頭，
她喜歡吃的是白蘿蔔和蘋果派。

虎姑婆在她家的後院，
養了兩隻可愛的老虎，
這兩隻老虎在還是小老虎的時候，
就被虎姑婆抱回家。

牠們沒有媽媽，
而且一隻沒有耳朵、一隻沒有尾巴，
虎姑婆看牠們可憐，
就把牠們帶回家照顧。
從那天開始，
兩隻老虎就把虎姑婆當成自己的媽媽。

 ### 兩隻老虎

C				C				C				C			
1	2	3	1	1	2	3	1	3	4	5	—	3	4	5	—
兩	隻	老	虎	兩	隻	老	虎	跑	得	快		跑	得	快	
兩	隻	烏	龜	兩	隻	烏	龜	走	得	慢		走	得	慢	
A	E	C	G	A	E	C	E	A	E	C	G	A	E	C	G

C						C						C			C		
5	6	5	4	3	1	5	6	5	4	3	1	5	1	—	5	1	—
一	隻	沒	有	眼	睛	一	隻	沒	有	尾	巴兒	真	奇	怪	真	奇	怪
一	隻	沒	有	尾	巴	一	隻	沒	有	殼	兒	曬	黑	黑	曬	黑	黑
A	E	A	E	C	G	A	E	A	E	C	G	A	E	C	G	A	E C G

即興創作

Ukulele很珍貴
如果有小偷
想要把它偷走怎麼辦？

唱 小偷快走之歌！給他聽 ——

小偷快走

小偷快走

快快走

快快走

警察就要來了

警察就要來了

快快走

快快走

有趣的事

◎ 虎姑婆住的虎頭山，就在桃園，
牛奶哥哥的家也住在附近。

◎ 歌曲中，可以把兩隻老虎改成其他的動物，
「兩隻烏龜」、「兩隻貓咪」也很可愛。

◎ 貓咪很喜歡的「貓草」，老虎也很喜歡，
老虎和貓可是親戚呢。

虎姑婆改邪歸正記
MOMO歡樂谷

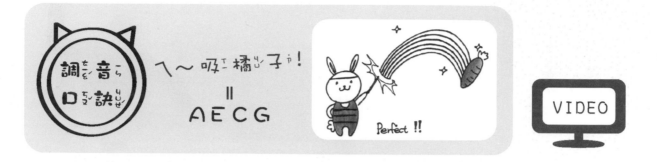

調音口訣 ㄟ～吸橘子！＝ AECG

Perfect !!

VIDEO

虎姑婆有天帶著兩隻老虎去散步，
路人看到虎姑婆和兩隻老虎都很害怕，
紛紛逃開來。
虎姑婆很難過，
兩隻老虎舔舔虎姑婆的手，
希望虎姑婆不要傷心。

「妳還有我們兩個啊！」

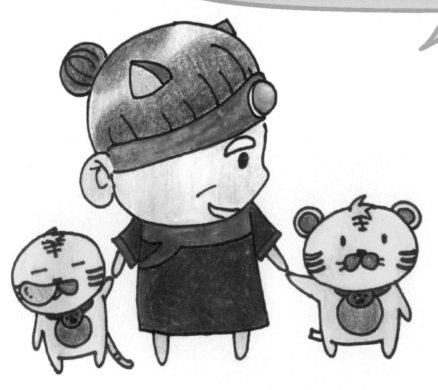

 MOMO 歡樂谷

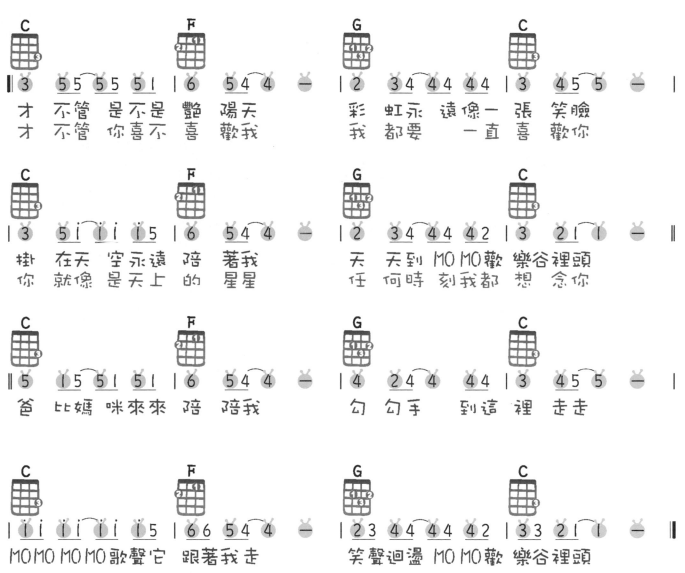

這天，他們看到了虎頭山的盡頭，
出現了兩道彩虹，好漂亮的彩虹啊！

虎姑婆沒看過，兩隻老虎也沒看過，
這彩虹很特別，居然有兩道，
而且顏色還是相反過來的兩道。

虎姑婆和兩隻老虎想要靠近一點看彩虹，
於是他們越走越遠……

他們在虎頭山的盡頭、兩道彩虹的下面
發現了一座美麗的山谷，
裡頭住著快樂的村民。
雖然他們不認識虎姑婆，
但還是很熱情地和虎姑婆說：

「這裡是MOMO歡樂谷，
搬來這座山谷吧，
你和兩隻老虎會很快樂唷！」

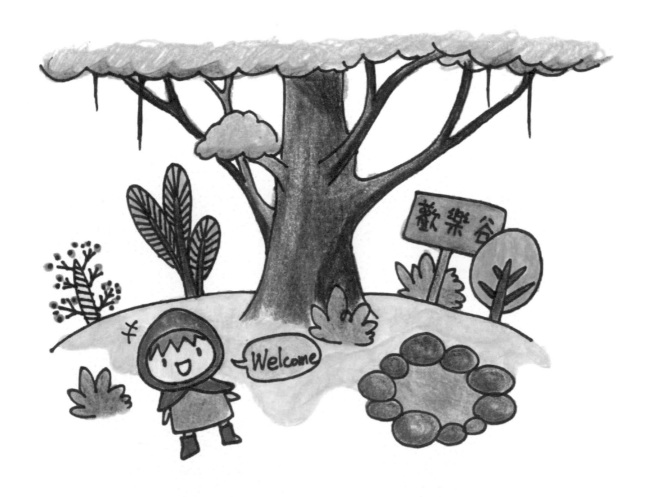

 有趣的事

◎ MOMO歡樂谷住著快樂的村民，
和四隻可愛的毛毛蟲，
分別是MOMO、亮亮、點點、小蜜。

◎ 台北的101大樓會發出彩虹般的顏色唷，
禮拜一到禮拜天的晚上，分別會發出
紅、橙、黃、綠、藍、靛、紫的光芒呢。

◎ 牛奶哥哥也是住在MOMO歡樂谷中，
他的工作是負責擠牛奶。

虎ㄏㄨˇ姑ㄍㄨ婆ㄆㄛˊ改ㄍㄞˇ邪ㄒㄧㄝˊ歸ㄍㄨㄟ正ㄓㄥˋ記ㄐㄧˋ

幸ㄒㄧㄥˋ福ㄈㄨˊ的ㄉㄜ˙臉ㄌㄧㄢˇ

調ㄊㄧㄠˊ音ㄧㄣ口ㄎㄡˇ訣ㄐㄩㄝˊ

ㄟ～吸ㄒㄧ橘ㄐㄩˊ子ㄗˇ！
＝
AECG

淡定臉.

Perfect!

VIDEO

虎ㄏㄨˇ姑ㄍㄨ婆ㄆㄛˊ隔ㄍㄜˊ天ㄊㄧㄢ就ㄐㄧㄡˋ搬ㄅㄢ來ㄌㄞˊMOMO歡ㄏㄨㄢ樂ㄌㄜˋ谷ㄍㄨˇ了ㄌㄜ˙，
她ㄊㄚ只ㄓˇ帶ㄉㄞˋ了ㄌㄜ˙幾ㄐㄧˇ根ㄍㄣ她ㄊㄚ最ㄗㄨㄟˋ愛ㄞˋ吃ㄔ的ㄉㄜ˙白ㄅㄞˊ蘿ㄌㄨㄛˊ蔔ㄅㄛˊ，
當ㄉㄤ然ㄖㄢˊ還ㄏㄞˊ有ㄧㄡˇ她ㄊㄚ最ㄗㄨㄟˋ愛ㄞˋ的ㄉㄜ˙兩ㄌㄧㄤˇ隻ㄓ老ㄌㄠˇ虎ㄏㄨˇ。

虎ㄏㄨˇ姑ㄍㄨ婆ㄆㄛˊ發ㄈㄚ現ㄒㄧㄢˋ，
MOMO歡ㄏㄨㄢ樂ㄌㄜˋ谷ㄍㄨˇ的ㄉㄜ˙村ㄘㄨㄣ民ㄇㄧㄣˊ都ㄉㄡ笑ㄒㄧㄠˋ咪ㄇㄧ咪ㄇㄧ的ㄉㄜ˙，
努ㄋㄨˇ力ㄌㄧˋ地ㄉㄜ˙工ㄍㄨㄥ作ㄗㄨㄛˋ、開ㄎㄞ心ㄒㄧㄣ地ㄉㄜ˙唱ㄔㄤˋ歌ㄍㄜ、
快ㄎㄨㄞˋ樂ㄌㄜˋ地ㄉㄜ˙跳ㄊㄧㄠˋ舞ㄨˇ，一ㄧ點ㄉㄧㄢˇ煩ㄈㄢˊ惱ㄋㄠˇ也ㄧㄝˇ沒ㄇㄟˊ有ㄧㄡˇ，
虎ㄏㄨˇ姑ㄍㄨ婆ㄆㄛˊ問ㄨㄣˋ他ㄊㄚ們ㄇㄣ˙為ㄨㄟˋ什ㄕㄣˊ麼ㄇㄜ˙可ㄎㄜˇ以ㄧˇ這ㄓㄜˋ麼ㄇㄜ˙開ㄎㄞ心ㄒㄧㄣ。

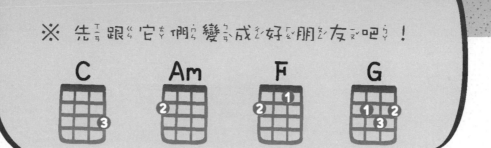

※ 先跟它們變成好朋友吧！

C　Am　F　G

 幸福的臉

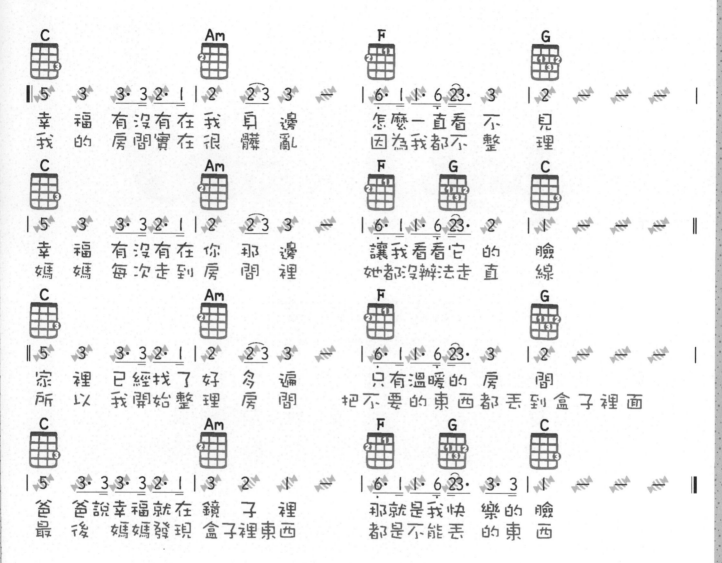

幸 福 有沒有在我 身 邊　怎麼一直看 不 見
我 的 房間實在很 髒 亂　因為我都不 整 理

幸 福 有沒有在你 那 邊　讓我看看它 的 臉
媽 媽 每次走到房 間 裡　她都沒辦法走 直 線

家 裡 已經找了好 多 遍　只有溫暖的 房 間
所 以 我開始整理房 間　把不要的東西都丟到盒子裡面

爸 爸 說幸福就在鏡 子 裡　那就是我快 樂 的 臉
最 後 媽媽發現盒子裡東西　都是不能丟 的 東 西

「如果慾望少一點，
快樂就會多一些，
珍惜當下、把握現在，
幸福就會在身邊。」
村民這麼回答虎姑婆。

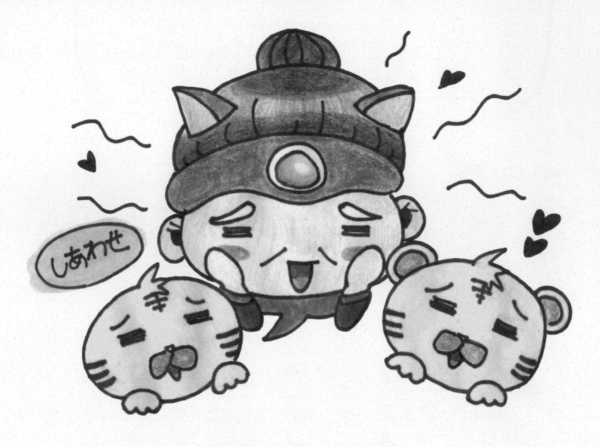

虎姑婆還是不太懂，
於是村民教虎姑婆
唱一首「幸福的臉」，
他們希望虎姑婆能夠
開開心心、無憂無慮，
永遠住在ＭＯＭＯ歡樂谷裡。

 有趣的事

◎ 這首歌在小朋友界非常地紅，
　學起來後，
　就可以和其他小朋友一起大聲地唱！

◎ 幸福的臉也是一首手語歌，
　比手劃腳的很有趣，
　在網路上可以找到怎麼比這首歌的手語喔。

王老先生的蘿蔔田

王老先生的蘿蔔田

🥕 王老先生有塊地

調音口訣　へ～吸橘子！= A E C G

VIDEO

王老先生在MOMO歡樂谷裡，
負責種好吃的蔬菜水果給村民吃。

在第一次遇到
從虎頭山來的虎姑婆後，
王老先生就愛上了虎姑婆，
他每天都送好吃的蔬果給虎姑婆，
有的時候是一整籃紅的發亮的蘋果、
有的時候是清脆爽口的小黃瓜。

※ 先跟它們變成好朋友吧！

G

 王老先生有塊地

G ‖ ↑ ↑ ↑ 5. | **G** 6. 6 5. 5 | **G** 3. 3 2. 2 | **G** ↑ ～ ～ ～ |

王 老 先 生　有 塊 地 呀　伊 呀 伊 呀　唷
牛 奶 哥 哥　有 傳 鴨 呀　伊 呀 伊 呀　唷
牛　　　　　傳 牛

G ‖ ↑ ↑ ↑ 5. | **G** 6. 6 5. 5 | **G** 3. 3 2. 2 | **G** ↑ ～ ～ ～ ‖

他 他 田 邊　養 小 雞 呀　伊 呀 伊 呀　唷
他 在 田 邊　養 小 鴨 呀　伊 呀 伊 呀　唷
他 在 田 田　養 養 乳 牛　

G ‖ ↑ ↑ ↑ ↑ | **G** ↑ ↑ ↑ ↑ | **G** ↑ ↑ ↑ ↑ | **G** ↑ ↑ ↑ ↑ |

吱 吱 吱　吱 吱 吱　吱 吱 吱 吱　吱 吱 吱
呱 呱 呱　呱 呱 呱　呱 呱 呱 呱　呱 呱 呱
哞 哞 哞　哞 哞 哞　哞 哞 哞 哞　哞 哞 哞

G ‖ ↑ ↑ ↑ 5. | **G** 6. 6 5. 5 | **G** 3. 3 2. 2 | **G** ↑ ～ ～ ～ ‖

王 老 先 生　有 塊 地 呀　伊 呀 伊 呀　唷
牛 奶 哥 哥　有 傳 鴨 呀　伊 呀 伊 呀　唷
牛

49

虎姑婆很快地就喜歡上了王老先生。
有一天，王老先生向虎姑婆求婚，
王老先生送了虎姑婆100根白蘿蔔，
這可是虎姑婆最愛吃的東西啊！

虎姑婆答應了王老先生的求婚，
從那天起，
虎姑婆每天都去王老先生的田地幫忙
幫他種蔬菜、養動物。

 有趣的事

◎ 你想在王老先生的地上養什麼都可以。
無論是小鴨、小貓、小狗、小牛
或是海豚都可以，
趕快來練習「海豚音」吧！

◎ 嫁給王老先生的虎姑婆就開始姓王了，
從虎姑婆變成了「王老太太」。

王老先生的蘿蔔田

🥕 醜小鴨　大象

調音口訣　ㄟ～吸橘子! ＝ AECG

Perfect
一秒變天鵝!

VIDEO

王老先生的庭院裡養了許多動物，
最大的動物是大象、
最小的動物是黃色的小鴨子。

在黃色的小鴨子中，
有隻小鴨子身上羽毛的顏色
和其他鴨子不一樣，
牠羽毛的顏色是灰色的。

小灰鴨每天都在哭，
因為牠和其他的小黃鴨不一樣，
沒有漂亮的黃色羽毛，
牠的腿短短的，
身上只有灰色的羽毛，
還有一個扁嘴巴，牠覺得自己好醜。

※ 先跟它們變成好朋友吧！

 醜小鴨

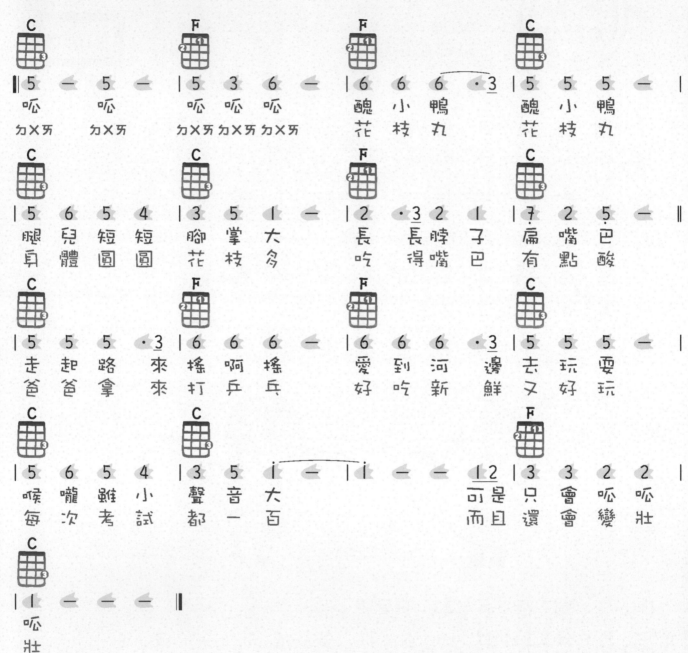

同樣有著灰色外衣的大象
為了安慰小鴨子，
用他的鼻子噴水表演給小鴨子看。

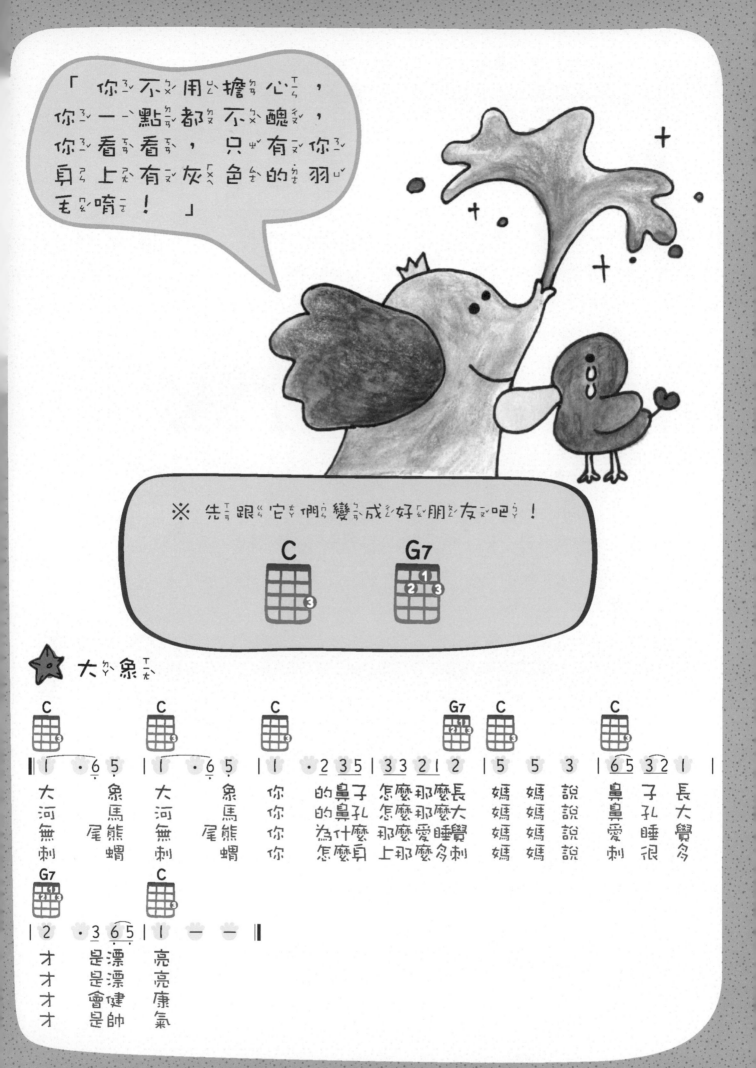

小鴨子長成大鴨子後，
牠身上羽毛還是灰色的，
但小鴨子有大象每天的陪伴，
牠變得很有自信。

牠很開心自己和別人不一樣，
只要有人經過庭院，
小鴨子都會神氣地抬起頭，
擺動牠灰色的羽毛給他們看。

 有趣的事

◎ 為什麼醜小鴨長大會變天鵝呢？
原來醜小鴨本來就是從
「天鵝蛋」孵出來的小天鵝，
只是牠自己不知道而已。

◎ 醜小鴨的作者是童話故事大王「安徒生」，
這個故事也能說是安徒生的自傳。

◎ 為什麼大象的鼻子要這麼長？
因為大象身體大、動作慢，
所以要靠靈活的長鼻子來喝水、吃東西。

王老先生的蘿蔔田

🥕 拔蘿蔔

調音口訣 ㄟ～吸橘子！= AECG

VIDEO

王老先生想要在結婚紀念日時，
給虎姑婆一個大驚喜，
於是他買了一顆很特別的魔法種子，
聽說這顆魔法種子
可以種出「巨大白蘿蔔」
王老先生很期待，
他把魔法種子種在庭院的中間。

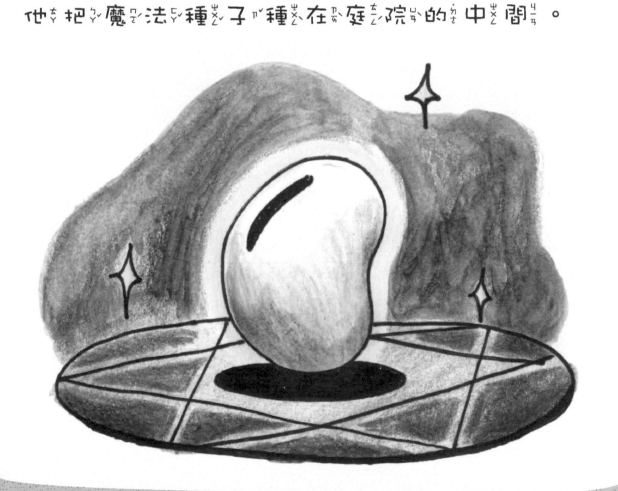

55

 拔蘿蔔

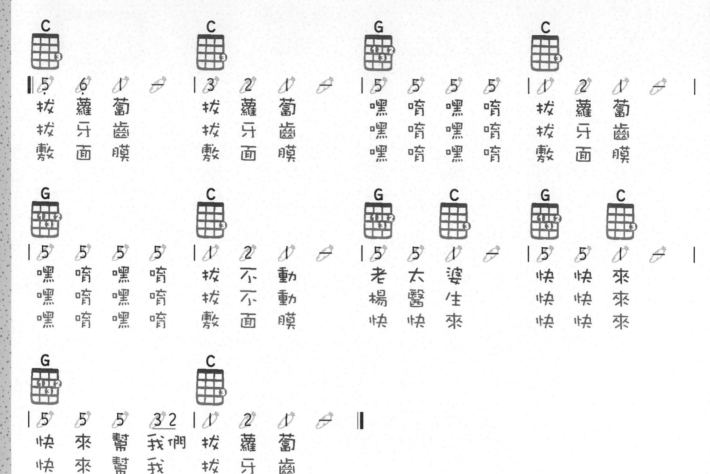

種子發芽得很快，
才過了三天，
就長出了一個好大的蘿蔔，
王老先生實在拔不動，
如果拔不出來就無法給虎姑婆驚喜了，
於是王老先生找了動物們來幫忙。

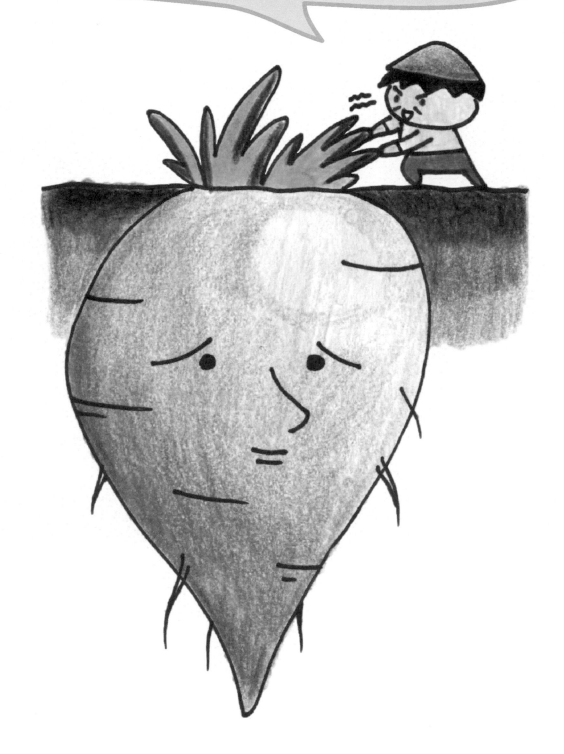

但是蘿蔔還是拔不出來。

「老太婆！ 快快來！
快來幫我們拔蘿蔔。」

在虎姑婆的幫忙下，
巨大白蘿蔔終於被拔出來了。

虎姑婆從來都沒有看過
這麼大的白蘿蔔，
她開心地在庭院中跳舞，
並且決定晚上要煮
一大鍋好吃的「白蘿蔔湯」
來請王老先生和動物們吃。

 有趣的事

◎ 紅蘿蔔對身體很好，但如果吃多了，
身體會變得黃黃的呢！
因為紅蘿蔔含有豐富的β-胡蘿蔔素。

◎ 什麼！！
原來「菜脯」就是醃過的白蘿蔔！？

◎ 「冬吃蘿蔔、夏吃薑，不勞醫生開藥方。」
多吃蘿蔔和薑不容易生病。
英文就是「A 蘿蔔 a day keeps the doctor away。」

妹ㄇㄟˋ妹ㄇㄟˋ與ㄩˇ嘟ㄉㄨ嘟ㄉㄨ的ㄉㄜ 奇ㄑㄧˊ幻ㄏㄨㄢˋ冒ㄇㄠˋ險ㄒㄧㄢˇ

妹妹與嘟嘟的奇幻冒險
妹妹背著洋娃娃

調音口訣　ㄟ～吸橘子！= AECG

VIDEO

有天，
妹妹背著她最喜歡的洋娃娃「嘟嘟」
來到家裡附近的公園散步。

公園裡有好多漂亮的小黃花，
妹妹覺得嘟嘟長得好漂亮，
就跟那些小黃花一樣。

⭐ 妹妹背著洋娃娃

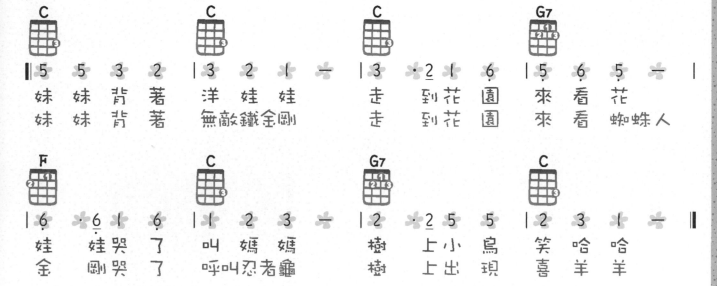

C	C	C	G7
5　5　3　2	3　2　1　—	3　·2 1　6	5　6　5　—
妹　妹　背　著	洋　娃　娃	走　到花　園	來　看　花
妹　妹　背　著	無敵鐵金剛	走　到花　園	來看　蜘蛛人

F	C	G7	C
6　·6 1　6	1　2　3　—	2　·2 5　5	2　3　1　—
娃　娃哭　了	叫　媽　媽	樹　上小　鳥	笑　哈　哈
金　剛哭　了	呼叫忍者龜	樹　上出　現	喜　羊　羊

公園裡有一棵很大的樹，
聽說這棵樹已經三百多歲了。
妹妹走到樹下的時候，
她突然聽到哭聲，
她發現，嘟嘟居然在哭，
妹妹問嘟嘟怎麼了？

「我家就在這裡，
我已經好久沒有
回到這邊了（哭）。」

原來，在大樹下有個樹洞，
樹洞裡頭有個世界，到處都是娃娃，
娃娃的家就在這裡。

 有趣的事

◎ 你們家娃娃的名字是什麼呢？
牛奶哥哥最好的娃娃朋友
是一隻小獅子，
他的名字叫「肥肥」。

◎ 誰說只有女生可以玩洋娃娃，
男生其實也可以！
有個小男孩從小就愛玩洋娃娃，
幫它們設計衣服，
長大後，男孩成為國際知名的服裝設計師，
他設計的衣服連美國總統夫人都愛不釋手呢！

（吳季剛 Jason Wu）

妹妹與嘟嘟的奇幻冒險
娃娃國

調音口訣　ㄟ～吸橘子！＝ AECG

Perfect!!

VIDEO

妹妹爬進樹洞後發現，　裡頭好大好大，
住著各式各樣的娃娃，
嘟嘟好開心，　她終於回到她的老家了，
嘟嘟和妹妹說，　這裡是「娃娃國」。

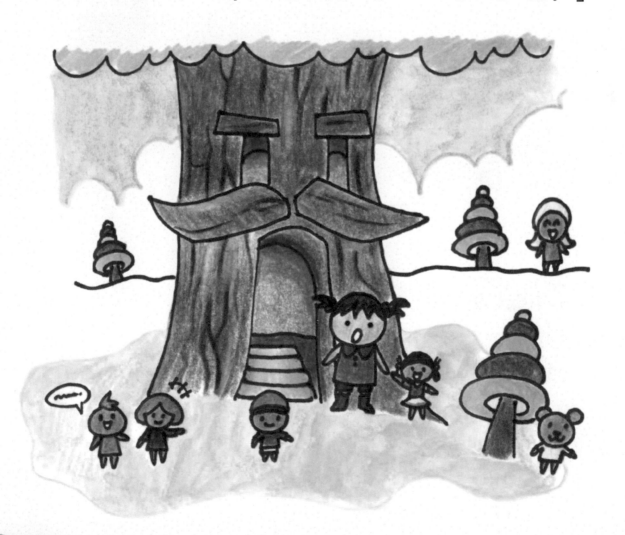

妹妹和嘟嘟發現，
娃娃國的人都好慌張，
東奔西跑，不知道發生了什麼事，

有的娃娃手上拿著玩具槍、
有的娃娃拿著彈弓，
有的娃娃頭上則戴著綠色的鋼盔。

一一個泰迪熊娃娃剛好經過，
嘟嘟和妹妹就問泰迪熊娃娃
到底發生了什麼事。

「隔壁樹洞的螞蟻大
軍，這兩天就會進
攻娃娃國了，我們
必須準備好，才可
以防禦螞蟻大兵的
入侵。」

有趣的事

◉ 娃娃國中住著兩頭大怪獸，
分別是哥吉拉和摩斯拉，
他們是娃娃國的吉祥物，
可惜一隻說英文、一隻說中文，無法溝通呢！

◉ 泰迪熊娃娃，小朋友知道名字怎麼來的嗎？
其實是來自於美國的羅斯福總統，
羅斯福總統的小名叫泰迪（Teddy）。

◉ 小朋友喜歡的「芭比娃娃」，
目前芭比娃娃從事過90種行業、
有10億一件衣服可以換、10億雙鞋子可以穿，
全球140多個國家都有芭比娃娃唷！
（10億＝1000000000）

妹妹與嘟嘟的
奇幻冒險
只要我長大

娃娃國和隔壁樹洞的螞蟻大軍
就要打仗了,
娃娃國的每隻娃娃,
都不敢小看這次兩國的戰爭。

娃娃國的每個家庭,
都在幫家中的哥哥和爸爸
做軍服、玩具槍,
哥哥和爸爸馬上就要
和螞蟻雄兵打仗了!

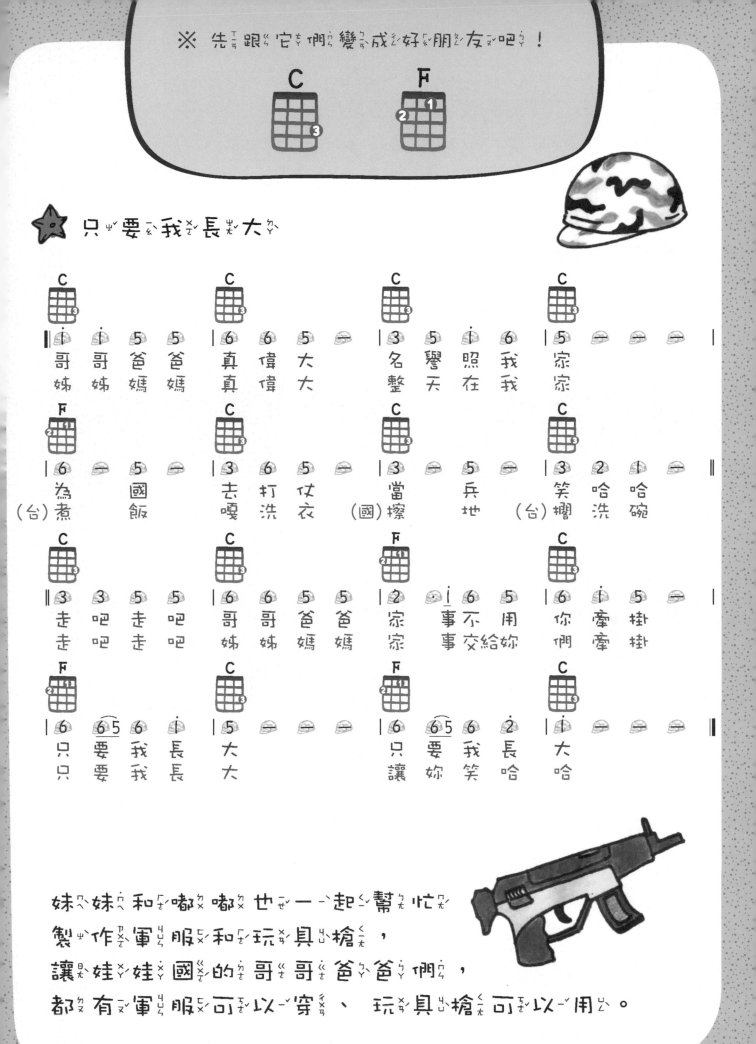

為了保護娃娃國，
哥哥們和爸爸們都十分勇敢，
娃娃國的娃娃兵準備好了！
上下一心，娃娃兵們，
絕對不會讓螞蟻大軍入侵娃娃國！

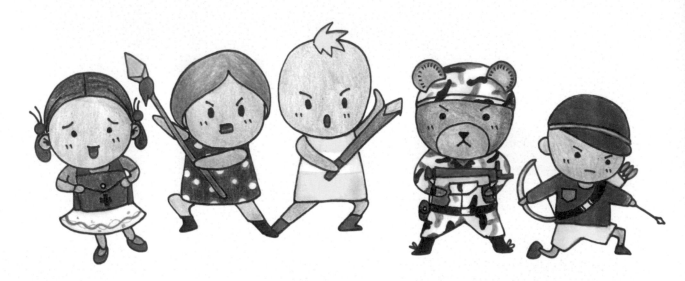

 有趣的事

⊚ 你可以問你的爸爸和哥哥有沒有當過兵，
他們一定有很多故事可以跟你分享（笑）。

⊚ 「當兵」可不是男生的專利。
不只哥哥爸爸可以當兵，
姊姊媽媽也可以當兵呢！

⊚ 台灣當兵的階級（由低到高）：
二兵 → 一兵 → 上兵 →
下士 → 中士 → 上士 → 士官長 →
少尉 → 中尉 → 上尉 →
少校 → 中校 → 上校 →
少將 → 中將 → 二級上將 → 一級上將
（所以「肯德基上校」階級還滿高的）

牛ㄋ一ㄡˊ寶ㄅㄠˇ的ㄉㄜ 生ㄕㄥ日ㄖˋ派ㄆㄞˋ對ㄉㄨㄟˋ

牛寶的生日派對

歡迎歌

調音口訣　ㄟ～吸橘子！＝ AECG

Perfect
いらっしゃいませ!
歡迎光臨

VIDEO

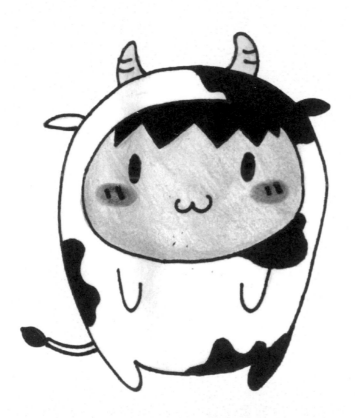

60公分

牛寶要五歲生日了，
他的身高也快要有兩個鳳梨高了，
他想要在歡樂谷舉辦一場
別出心裁的生日派對，
他邀請了歡樂谷的村民
一起到他家玩。

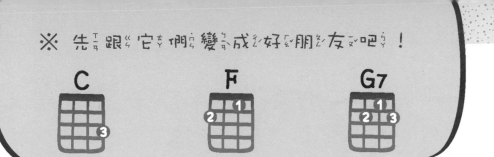

※ 先跟它們變成好朋友吧！

C　　　　F　　　　G7

⭐ 歡迎歌

C	C	F	C
5　5　i　i·2	3　3　i　—	6　·7　i　7·6	5　6　5　—
真　正　高　興能	見　到　你	滿　裡　心歡喜的	歡　迎　你
方　方　方　正正的	鳳　梨　酥	軟　面有包	冬　好　醬
圓　圓　軟　軟的地	見　瓜　球	Q軟軟的	真　　吃

C	C	G7	C
5　i0 X　X	5　30 X　X	5　·3 2　3	i　X X X0 0 ‖
歡　迎	歡　鳳	我　們　迎	你
就　算	包　梨	也　那　好	吃
Q　Q	軟　軟	沒　麼　空	虛
		可是　完很	

MOMO、小蜜、點點、 亮亮都來了，
虎姑婆和王老先生也一起來了。

牛寶準備了氣球、彩帶、生日帽，
還有他精心調配的的香蕉奶昔，
來歡迎貴賓。
派對即將開始，牛寶又緊張又興奮！

 有趣的事

◉ 認識新朋友時，
　可以一邊拍手、邊唱這首歌來歡迎他唷！

　◉ 有種狗狗很常和牛寶撞衫，知道是誰嗎？
　　是大麥町唷！

　◉ 牛寶每天回家都會泡牛奶浴，
　　所以皮膚滑溜溜的，非常好唷！

牛寶的生日派對
生日快樂

ㄟ～吸橘子！
= AECG

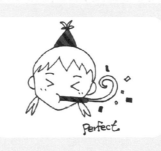

村民準備要幫牛寶唱生日歌了，
村民花了三天三夜，
趕工做出「牛寶特製五層蛋糕」。
蛋糕上頭有滿滿的巧克力
還有彩色糖果，
全部都是牛寶最愛吃的，

蛋糕上頭插著三根蠟燭
一、二、三！

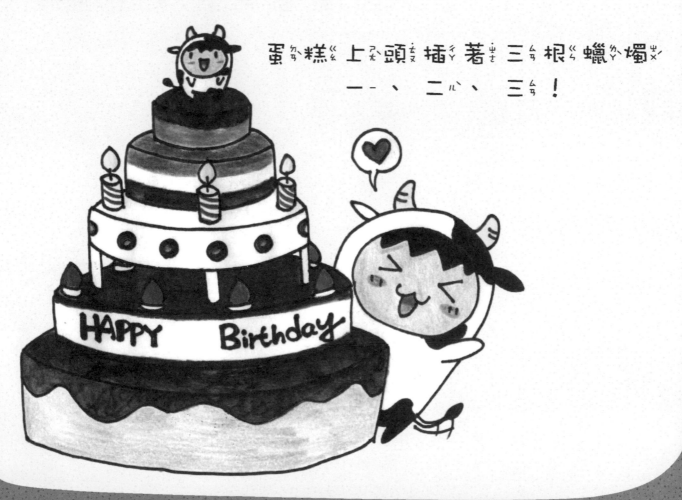

 生日快樂

過了今天晚上十二點，
牛寶就要滿五歲了。

牛寶準備要吹蠟燭了，
一定要一口氣全部吹完，
願望才會實現，
所以牛寶吸了一大口氣……

我吸！

 有趣的事

◎ 雖然牛寶長得像乳牛，
他卻是「獅子座」的，
他的生日是8月8號。

◎ 學會這首歌後，
每當你的好朋友、爸爸媽媽生日，
你就可以彈烏克麗麗，唱這首歌給他們聽！

牛寶的生日派對
當我們同在一起

調音口訣 ㄟ～吸橘子！ = AECG

Perfect

VIDEO

派對開始了，　大家開心地吃蛋糕，
有人在唱歌、　有人在跳舞，
還有人在玩氣球。
這個時候，　牛寶拿出他的烏克麗麗，
這把烏克麗麗是牛奶哥哥
和麗麗姊姊送給他的生日禮物。

※ 先跟它們變成好朋友吧！

C　　　　G7

 當我們同在一起

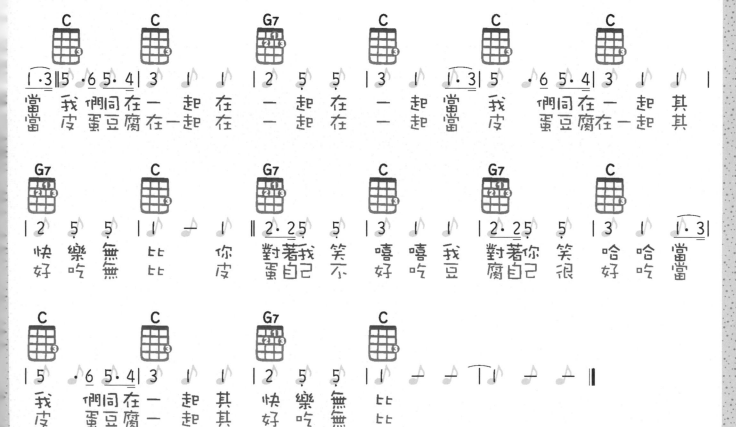

牛寶看見大家都聚在一起，
他非常開心，
已經有好久好久
沒有享受大家一同歡聚的時光了，
所以他想要藉這個機會，
唱一首歌來送給大家。

大家聽到這首歌，也跟著一起唱，
牛實的小房子，傳出了大家的歌聲，
真是個完美的夜晚，
大家能聚在一起，實在是太棒了！

 ## 有趣的事

◎ 青菜「茼蒿」的台語，和「當我」很像，
所以吃火鍋配茼蒿時，也可以唱這首歌。

◎ 當幼兒園開派對、同樂會的時候，
如果你會彈這首歌，
大家一定會覺得「哇！你好厲害！」
說不定會分你吃好吃的餅乾和糖果唷。

◎ 有些東西分開吃，你可能不喜歡，
但合在一起吃，你就會很喜歡，
像是「青椒」和「肉絲」，
或是「皮蛋」和「豆腐」。

牛奶與麗麗的甜蜜約會

牛奶與麗麗的甜蜜約會
早安晨之美

調音口訣　ㄟ～吸橘子！＝ AECG

Perfect!
Good Morning　ㄋㄟㄋㄟ　拍手

VIDEO

牛奶與麗麗兩人
主持完100集「牛奶與麗麗」後，
一起搬到了歡樂谷外的無人島，
他們兩人在島上開了一間
「牛奶與麗麗早餐店」。

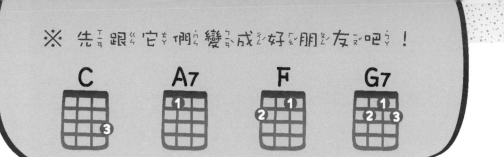

※ 先跟它們變成好朋友吧！

C　　A7　　F　　G7

 早安晨之美

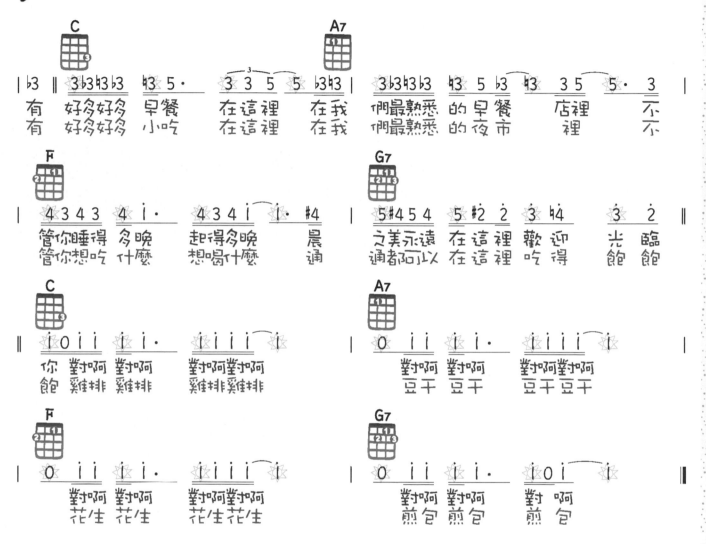

早餐店裡頭有好多種類的烏克麗麗，
免費提供客人彈奏。

外頭則有三棵椰子樹、
一個養著黑藍海鱈魚的大池塘，
還有雪白色的沙灘。

民宿請來了牛寶當工讀生，
牛寶的薪水是一個小時一杯香蕉奶昔。
每天早上，
麗麗和牛奶都準備了豐盛的早餐，
等待客人上門……

 有趣的事

◎ 三杯溫奶茶、三杯溫奶茶、三杯溫奶茶，
　 如果講太快，會變成「三溫暖」唷！

◎ 鐵板麵可以加各種材料，
　 培根、蛋、火腿、玉米、起司都可以，
　 下次點看看吧！
　 「老闆，我要鐵板麵加培根和起司！！」

◎ 把「黃金四和弦」C、Am、F、G7 學起來，
　 你就是烏克麗麗高手了，可以彈好多首歌！

◎ 這首歌用到「變奏的黃金四和弦」，
　 只要把 Am 改成 A，其他三個和弦都不變唷。

牛奶與麗麗的甜蜜約會
小手拉大手

調音口訣　ㄟ～吸橘子！＝ＡＥＣＧ

Perfect!!

VIDEO

早餐店開了三天，一個客人也沒有。
牛奶與麗麗發現，
「無人島」上根本就沒有客人，
於是兩人決定小手拉大手，
去沙灘玩耍。

他們倆帶著牛實在無人島上四處旅遊，
遇到了很多沒有見過的動物。

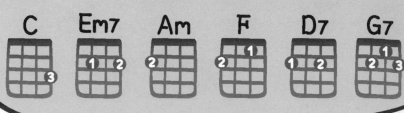

 小手拉大手

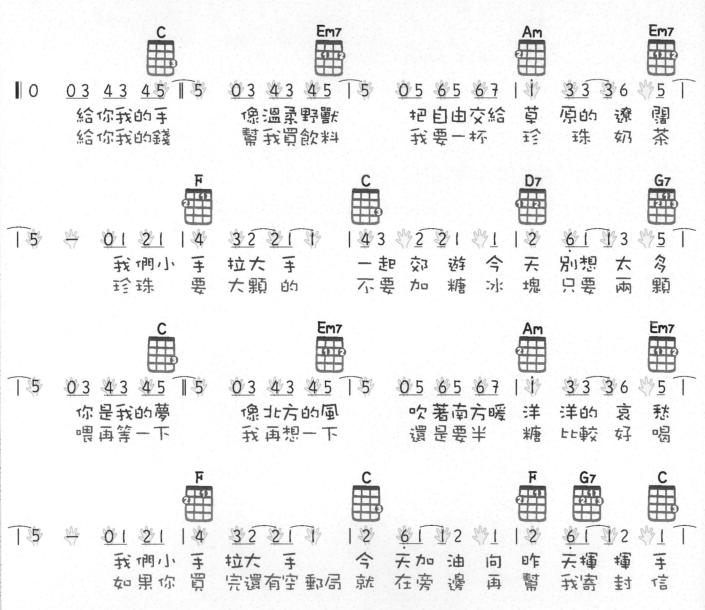

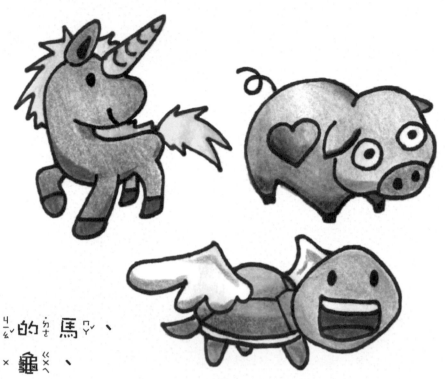

有長了角的馬、
會飛的烏龜、
還有身上有著愛心圖案的小豬，
兩人玩得好開心，　原來除了歡樂谷，
無人島也充滿了驚奇。

 ## 有趣的事

◎ 這首歌用到「無敵八和弦」，
　只要會了，你就會從烏克麗麗高手，
　升級成為「烏克麗麗達人」，
　可以彈更多首歌了，
　趕快把這幾個和弦練熟吧！

◎ 有看過宮崎駿的卡通「貓的報恩」嗎？
　其實這首「小手拉大手」的旋律
　跟貓的報恩主題曲「幻化成風」一模一樣喔。

◎ 聽說「食指」比較長的人國文比較好，
　「無名指」比較長的人數學比較好。
　你的哪一根手指比較長呢？

牛奶與麗麗的甜蜜約會
戀愛ING

 調音口訣 ㄟ～吸橘子！= AECG Perfect～! VIDEO

很快地，牛奶喜歡上了麗麗，
他喜歡麗麗做的蘑菇鐵板麵、
他喜歡麗麗像咖啡一樣深褐色的頭髮、
他喜歡麗麗說的冷笑話。

「麗麗我喜歡妳！當我的女朋友好不好，
我以後每天都會彈烏克麗麗給妳聽。」

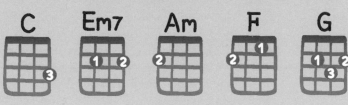

 戀ㄌㄢ愛ㄞ ING

牛奶寫了一封情書：

牛奶準備在黃昏的時候，
約麗麗去海灘，把這封情書交給她。

究竟，麗麗會不會答應牛奶，
成為他的女朋友呢？

 有趣的事

◎ 戀愛ing是「五月天」的歌，
在五月天的演唱會上，你可以看到所有的觀眾
都拿著「藍」色的螢光棒，為什麼呢？
那是因為，五月的天空，是藍色的嘖。
（蘇打綠的演唱會則要拿「綠」色的螢光棒）

◎ ing表示「進行式」，如果你正在吃飯，
你可以說「吃飯ing」，
玩遊戲可以說「遊戲ing」。

◎ 聽說談戀愛的感覺，就像吃巧克力一樣呢，
所以牛奶哥哥非常喜歡吃巧克力（笑）。

採花蜜主題曲

採花蜜主題曲

蝴蝶

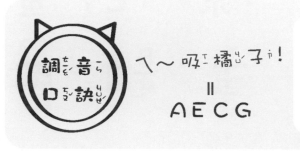

調音口訣　ㄟ～吸橘子！= AECG

小調　Perfect!!　沙沙

VIDEO

歡樂谷有著各式各樣的花，
有一群朋友，
每天都在花朵上面飛舞，
努力地吸花蜜填飽肚子，
牠們就是「蝴蝶」。

※ 先跟它們變成好朋友吧！

C　　　　　G7　　　　　F

 蝴蝶

C　　　　C　　　　　G7　　　C　　　　　　C　　　　C　　　　　G7　　　C

‖ 1　1 2　3　3 | 2 1　2 3　1　— | 3　3 4　5　5 | 4 3　4 5　3　— |

蝴　蝶　蝴　蝶　生得真美麗　　　頭　戴著金　絲　身穿花花衣

好　想　來一碗　涼涼的剉冰　　　你　要　草莓冰　還是芒果冰

F　　　　C　　　　F　　　　C　　　　　F　　　　C　　　　　G7　　　C

‖ i　7 6 5　3 | i　7 6　5　— | 6　7 i　5　3 | 5　4 2 1　— ‖

你愛花兒　花也愛你　　　你會跳　舞　他有甜蜜

我想要芒果　的雪花冰　　　不如就在上面再加　點芋圓

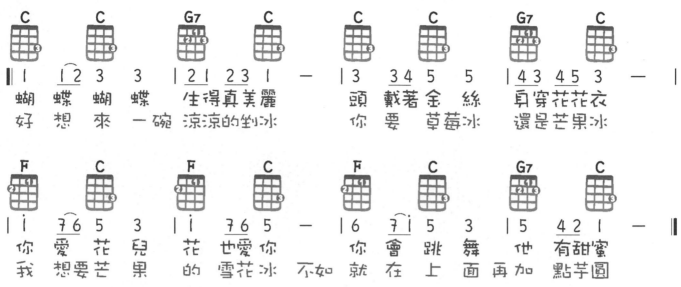

牠們在變成蝴蝶之前，
是毛毛蟲，
牠們可是花了很多努力，
才蛻變成蝴蝶的呢！

蝴蝶吸花蜜的時候，
都會細細品嘗花蜜的味道，
百合花的花蜜有著淡淡的水果香、
梅花的花蜜則酸酸的，有梅子的味道。

蝴蝶們最喜歡的，
就是茉莉花的花蜜了，
因為茉莉花開的時候好香好香，
就連花蜜也是甜度適中，
是花蜜中最香甜可口的花蜜。

 有趣的事

◎ 台灣有 400 多種蝴蝶，
有「蝴蝶王國」之稱。

◎ 蝴蝶除了吃花蜜外，也會喝露水、樹汁，
有些蝴蝶會吃水果，
在非洲，甚至有蝴蝶會像蚊子一樣，
吸食動物的血呢！

◎ 大家知道 MOMO、亮亮、
點點、小蜜的爸媽是哪種昆蟲嗎？
MOMO 的爸媽是「蝴蝶」；
亮亮的爸媽是「螢火蟲」；
點點的爸媽是「瓢蟲」；
小蜜的爸媽是「蜜蜂」，不要搞錯囉。

採花蜜主題曲
小蜜蜂

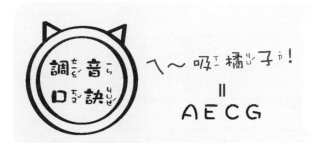

調音口訣
ㄟ～吸橘子！
＝
AECG

①拍手×N次
Perfect

VIDEO

蝴蝶的好朋友「小蜜蜂」，
也很喜歡採花蜜，
和蝴蝶不同的是，
小蜜蜂除了會採花蜜、喝花蜜之外，
還會把花蜜變成「蜂蜜」儲存起來，
勤儉的小蜜蜂每天都辛苦地工作，
把花蜜帶回自己的家，
雖然身上沒有像蝴蝶一樣漂亮的衣服，
小蜜蜂們也很開心。

※ 先跟它們變成好朋友吧！

C　　　　G7

 小蜜蜂

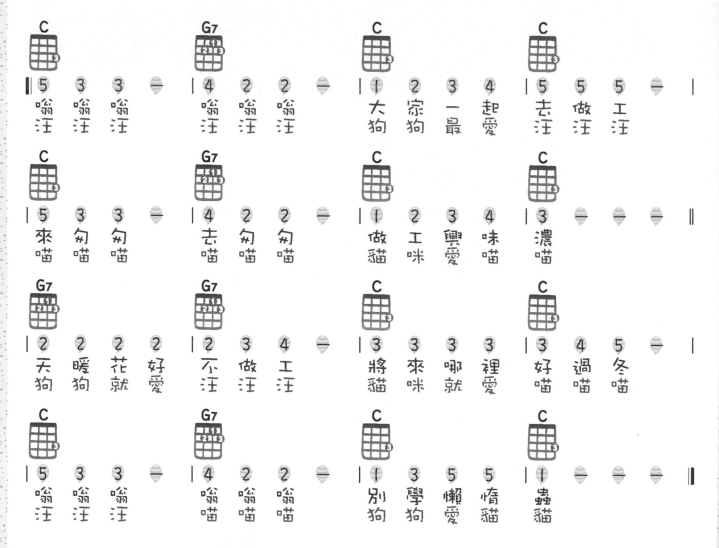

一隻小蜜蜂跟蝴蝶說

「能夠工作採到好喝的花蜜，
給我的女王殿下，
我就很開心了。」

小蜜蜂告訴蝴蝶，
只要在採花蜜的時候，
唱一首歌就可以讓花蜜更香更可口。
這可是小蜜蜂的獨門祕方呢！
到底是哪首歌呢？
蝴蝶好想知道。

 有趣的事

◎ 蜜蜂也會跳舞唷！
　蜜蜂在採完花蜜後，會在花的上頭劃「8」，
　告訴其他的蜜蜂「這裡有花蜜，趕快來！」

◎ 注意！
　喝蜂蜜水的時候，要記得不能加「熱水」，
　要不然會破壞蜂蜜的營養。

◎ 拿「沙鈴」在烏克麗麗的弦上，上下刷動，
　就能彈奏出「大黃蜂」呢。

採花蜜主題曲
茉莉花 你是我的花朵

ㄟ～吸橘子！
＝
AECG

Perfect!!

VIDEO

再過兩天，
歡樂谷的茉莉花就會盛開，
到時候整座歡樂谷都會充滿茉莉花香。

小蜜蜂說，
每一朵花都聽得到聲音，
如果採花蜜時，
唱「你是我的花朵」給花朵聽，
花朵會很開心，
產出的花蜜不但會更香、
嚐起來也會更甜。

96

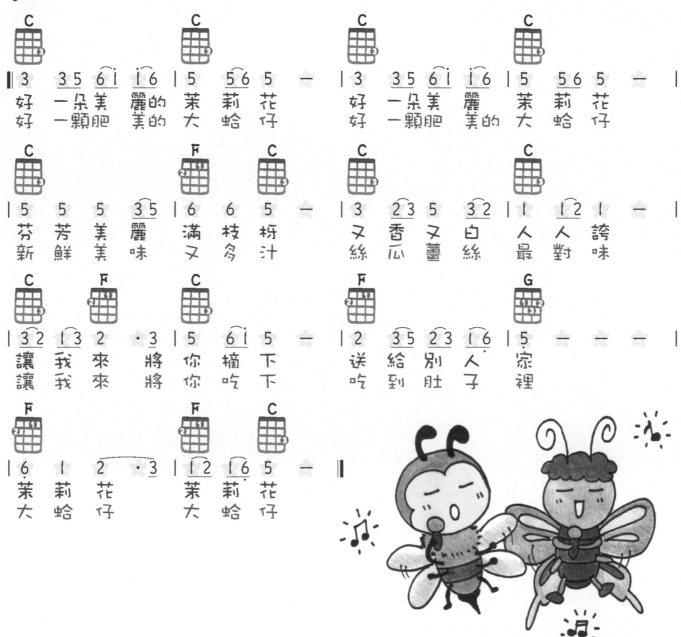

 你是我的花朵

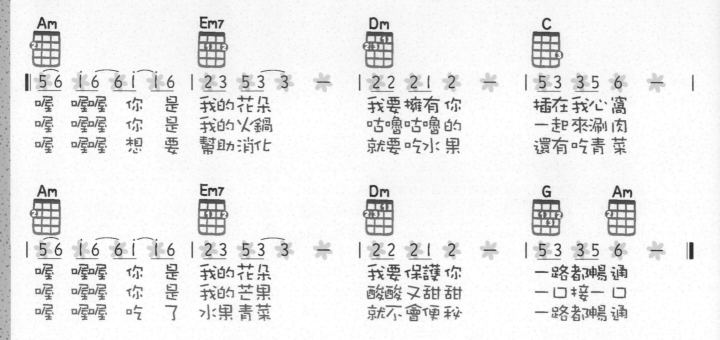

喔 喔喔 你 是 我的花朵　我要擁有你　插在我心窩
喔 喔喔 你 是 我的火鍋　咕嚕咕嚕的　一起來涮肉
喔 喔喔 想 要 幫助消化　就要吃水果　還有吃青菜

喔 喔喔 你 是 我的花朵　我要保護你　一路都暢通
喔 喔喔 你 是 我的芒果　酸酸又甜甜　一口接一口
喔 喔喔 吃 了 水果青菜　就不會便秘　一路都暢通

 有趣的事

● 世界上最虛弱、最沒有力氣的花是誰？
答案是茉莉花。「好一朵沒力的茉莉花。」

● 茉莉花從開花到枯萎只有一天的時間，
好短好短，如果你只有一天可以活，
你會想做什麼？
牛奶會想去九份玩、
麗麗會想去寶藏巖喝咖啡。

● 你是我的花朵這首歌，
除了唱歌之外，一定也要學會跳舞，
這首伍佰跳的舞又紅又可愛，
趕快帶你的爸爸媽媽、阿公阿嬤一起來跳！

當ㄉㄤ 喜ㄒㄧˇ 羊ㄧㄤˊ 羊ㄧㄤˊ
遇ㄩˋ 上ㄕㄤˋ 小ㄒㄧㄠˇ 鴨ㄧㄚ 鴨ㄧㄚ

赤子之心
永不眠

當喜羊羊遇上小鴨鴨
別看我只是隻羊

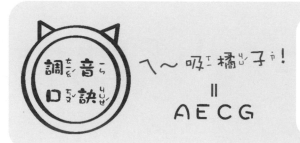

調音口訣
ㄟ～吸橘子！
＝
AECG

咩～
Perfect!!

VIDEO

喜羊羊聽說台灣有座
很高很高的摩天大樓，
有101層高，
他想要到101樓往下看，
看看能夠發現
什麼有趣的事情，
順便拍一些照片回去
給他的好朋友們看。

 有趣的事

◎ 台灣的「清境草原」上
有很多綿羊，
還有「綿羊秀」可以看，
沒看過綿羊的小朋友
可以去那邊旅遊。

◎ 睡不著的時候，
聽說數羊就可以很快睡著唷！
（指南：想像羊咩咩一隻隻
跳過欄杆的畫面）

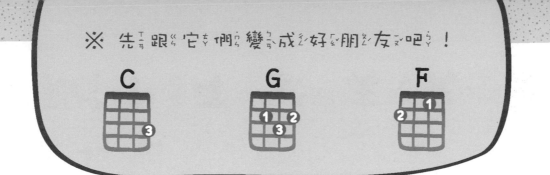

※ 先跟它們變成好朋友吧！

C　　G　　F

 別看我只是一隻羊

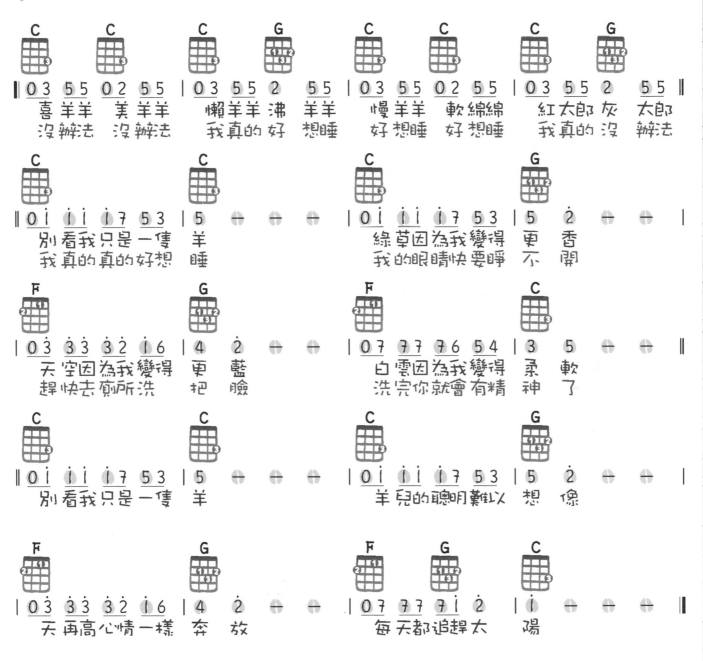

C	C	C	G	C	C	C	G

‖ 0 3 5 5 | 0 2 5 5 | 0 3 5 5 | 2 5 5 | 0 3 5 5 | 0 2 5 5 | 0 3 5 5 | 2 5 5 ‖

喜羊羊　美羊羊　懶羊羊沸羊羊　慢羊羊　軟綿綿　紅太郎　灰太郎
沒辦法　沒辦法　我真的好　想睡　好想睡　好想睡　我真的　沒辦法

C				C			G

‖ 0 1 1 1 1 7 5 3 | 5 ⊕ ⊕ ⊕ | 0 1 1 1 1 7 5 3 | 5 2 ⊕ ⊕ |

別看我只是一隻　羊　　　綠草因為我變得　更　香
我真的真的好想　睡　　　我的眼睛快要睜　不　開

F			G	F			C

| 0 3 3 3 3 2 1 6 | 4 2 ⊕ ⊕ | 0 7 7 7 7 6 5 4 | 3 5 ⊕ ⊕ ‖

天空因為我變得　更　藍　　白雲因為我變得　柔　軟
趕快去廁所洗　把　臉　　　洗完你就會有精　神　了

C			C	C			G

‖ 0 1 1 1 1 7 5 3 | 5 ⊕ ⊕ ⊕ | 0 1 1 1 1 7 5 3 | 5 2 ⊕ ⊕ |

別看我只是一隻　羊　　　羊兒的聰明難以　想　像

F			G	F	G		C

| 0 3 3 3 3 2 1 6 | 4 2 ⊕ ⊕ | 0 7 7 7 1 2 | 1 1 ⊕ ⊕ ‖

天再高心情一樣　奔　放　　每天都追趕太　陽

◎ 在便利商店裡，不會打哪種動物？
答案：羊（因為24小時不打「烊」）

當喜羊羊遇上小鴨鴨

伊比鴨鴨

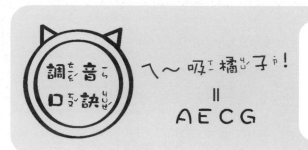

 伊比鴨鴨

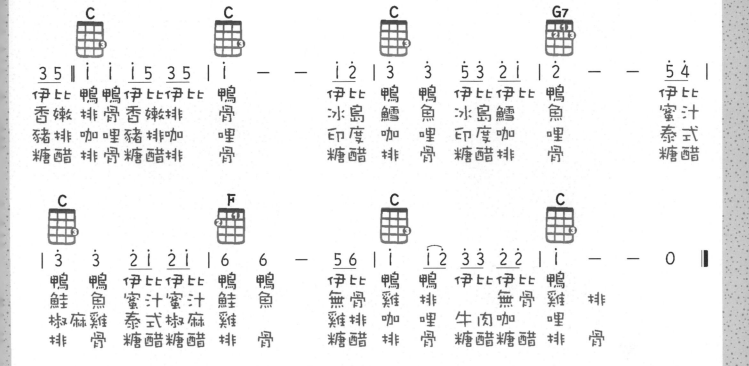

人氣天王黃色小鴨，
聽說台灣的小籠包和珍珠奶茶很好吃，
所以特地游到了台灣，
到101的美食街尋寶，
這裡可是最多觀光客的地方呢！

黃色小鴨在101大樓的廣場
遇到一隻毛茸茸的動物，是誰呢？
原來，黃色小鴨遇到了
大陸的人氣偶像「喜羊羊」。

 有趣的事

◎ 在台灣展出的黃色小鴨有十八公尺高，
是亞洲第一、世界第二喔！

◎ 黃色小鴨是
荷蘭藝術家「霍夫曼」所創作的藝術品，
霍夫曼會根據每座城市的天氣、潮汐、
擺放位置等不同條件，重新設計尺寸，
最小隻的鴨鴨在荷蘭，只有5公尺，
最大隻的鴨鴨在法國，有26公尺高呢！

當喜羊羊遇上小鴨鴨
期待再相逢

調音口訣　ㄟ～吸橘子！＝ AECG

VIDEO

黃色小鴨和喜羊羊來自不同的國家，
都擁有自己的粉絲。
他們很開心可以
認識不同國家的朋友。

「哈囉！你好嗎？喜羊羊」
「唉呀～！您是哪位？」

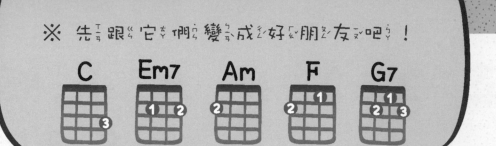

 期待再相逢

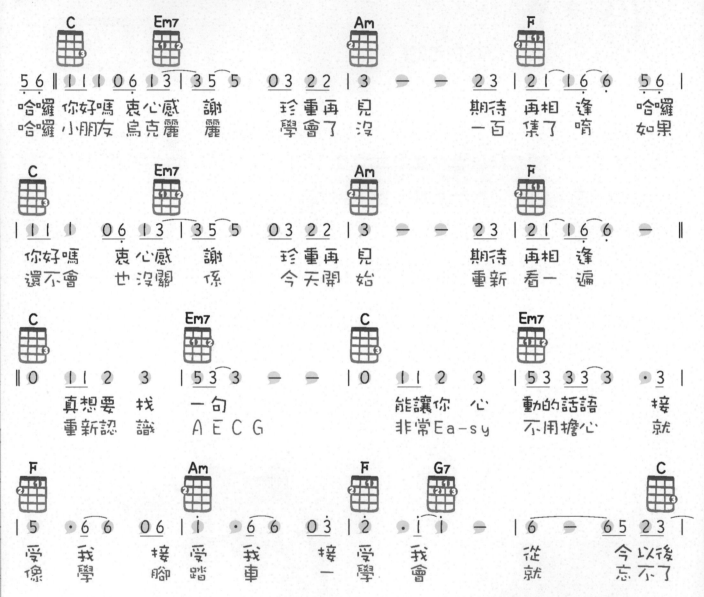

他們倆決定要在101的廣場前，
辦一個粉絲見面會，
把歡樂和希望，
送給所有台灣的大朋友和小朋友。
他們倆一起寫下了一行字
送給台灣的朋友們。

赤子之心
永不眠
2013.2.8

「赤子之心永不眠！」

 有趣的事

◎ 點珍珠奶茶的時候，
可以選擇大珍珠「波霸」、小珍珠「珍珠」，
或是大小珍珠都有的「混珠」唷。

　　◎ 這首歌很適合在跟
　　好朋友或同學「說再見」的時候唱，
　　和好朋友衷心感謝、期待再相逢。
　　也可說是一首「再見歌」。

◎ 101大樓從 2004 年開始，
每年在跨年的時候都會放煙火，
短短三分鐘內會放出三萬多發煙火。

謝(ㄒㄧㄝˋ)誌(ㄓˋ)

牛奶哥哥謝謝你(妳)們!

　　我永遠記得第一次在真鍋咖啡館時,和簡老師會面的時刻,老師看起來和藹可親,講起話來睿智、沈穩、有條理,在說著出書的藍圖時,可以感受到老師的澎湃與熱情。

　　巨蟹座的簡老師,在你想到下一步該怎麼做時,他已經想好了更下面的步驟。有條不紊、穩紮穩打,總是能給我安心的力量。

　　謝謝簡老師,我的第一家出版社老闆,認識你是我人生七大不可思議之一。

　　謝謝小玉編輯,妳就像小玉西瓜一樣,清新可愛,每次交稿給你時,看到妳說「好可愛喲」都能讓我好有信心,謝謝妳幫我把天馬行空的想法凝聚成一本書,妳好厲害。

　　謝謝MOMO親子台的陳總經理,牛奶能在MOMO親子台工作,真是人生最奇妙愉快地體驗,沒有MOMO台就沒有牛奶哥哥,這裡果真是個能實現夢想的平台,我永遠記得,2012的世界末日前一天,我到妳的辦公室和妳大大的擁抱。很慶幸地,世界末日沒有來,牛奶一定會變得更強,繼續在這個平台築夢踏實!

　　唐姐,摩羯座的你,有好多工作要規劃煩惱,做事細心務實、擇善固執,即便忙碌,依舊撥冗給了我許多鼓勵與意見,真的感恩。喜歡吃甜食的你,和我一樣喜歡吃巧克力、餅乾、糖果,妳就像大孩子的一樣,那宏亮有穿透力的笑聲,讓人聽了就覺得很溫暖,謝謝妳給牛奶許多機會,也謝謝妳用生命的能量來做節目。

　　謝謝香香姐,這個風趣不羈的製作人,給了我勇氣,總是用充滿餘裕的口吻,跟我討論節目的內容、給我出書的建議,只要看到你皺眉頭、或是用八字眉跟我說話,我就壓力全無,妳徹徹底底是我的開心果!

　　麗麗,非常喜歡紫色的你,是個多才多藝、古靈精怪的可愛女生,總是用不凡的角度看世界,感謝妳為我的生命注入一股前所未有的能量,這股能量溫暖、絢紫、驚奇,感恩老天爺,讓我有機會能夠認識和我個性截然不同的妳。

感謝飛飛，在我工作沒有頭緒、心情跌落谷底時，在我身邊給我力量，也在我出書的過程中，陪我分享每個興奮的時刻，牛奶與麗麗的好多梗都是你幫我想的，所以這本書你功不可沒，你好棒！

感激倪老師，為我的幼教生涯提供許多方向，教了我一套強而有力的方法去摘取故事、汲取智慧、濃縮精華、萃取核心。宗彥本以為念研究所，是一趟深度的學術之旅，後來才發現，是一趟精彩的生命之旅，不但可以繼續學習，還能夠學習「學習」的方法。也謝謝老師，在宗彥工作繁忙之際，給予學生寬容與愛心。

感謝彤彤姐姐，從剛進MOMO台對你的尊敬害怕，到現在的無話不談，妳不但是我的好朋友，也是工作上的軍師、禮數上的導師兼感情顧問，我一直認為妳是「真正直姐姐」，真實、美麗、直爽，謝謝妳給了我這麼多。Wow！！我真的出書了耶！好開心啊啊啊啊啊啊！！！

青峰，你就像是生活在不同次元的精靈，認識你像是在做夢，你無邊無垠的華麗幻想、讓人屏息的無雙才氣，總是讓我驚嘆：「是什麼樣的人才能寫出這樣的文字、是什麼樣的情境，才能煉出如此深刻的詞曲？」謝謝你幫我寫推薦序，你是我的偶像、我的精靈，愛你！

謝謝阿本學長，以前念政大廣電系時，就覺得你這個廣電所的助教好帥氣、好厲害，又會拍戲、又會搞笑、還會唸書，謝謝你幫我寫序！

謝謝Babyboss的林總經理，妳讓我想起了教育思想家杜威的「教育即生長」、「教育即生活」，妳努力地為小朋友建築體驗夢想的平台，是個務實的夢想家。

最後，感謝每個在牛奶哥哥身邊支持我的小粉絲、大粉絲，牛奶哥哥有你們這些奶粉相伴，真是莫大的榮幸，你們就像是我身邊的小菩薩、小天使般，源源不絕地給我能量，有你們真好！希望這本書可以給你帶來快樂、溫暖、和正面的力量！

2013.11.17 於牛奶台北的窩

第1本專門為兒童設計的烏克麗麗樂譜故事繪本

1DVD

發行人／簡彙杰

作者／林宗彥

校訂／林宗彥

總編輯／簡彙杰

美術編輯／羅玉芳

樂譜編輯／簡彙杰

行政助理／溫雅筑

發行所／典絃音樂文化國際事業有限公司

　　　　　電話：+886-2-2624-2316 傳真：+886-2-2809-1078

聯絡地址／251 新北市淡水區民族路10-3號6樓

登記地址／台北市金門街1-2號1樓

登記證／北市建商字第428927號

印刷工程／快印站國際有限公司

定價／399元

掛號郵資／每本40元

郵政劃撥／19471814　戶名／典絃音樂文化國際事業有限公司

出版日期／2013年12月初版

 典絃音樂文化國際事業有限公司　　　momo親子台

來ㄌㄞˊ幫ㄅㄤ主ㄓㄨˇ角ㄐㄧㄠˇ們ㄇㄣˊ
著ㄓㄨˋ色ㄙㄜˋ吧ㄅㄚ！